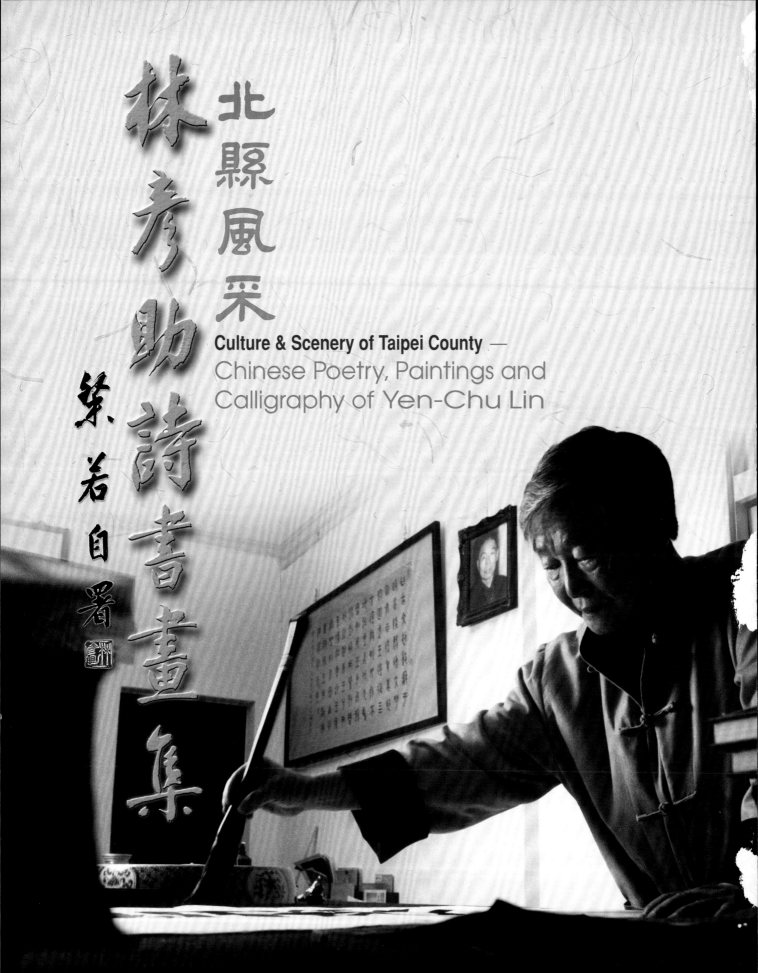

北縣風采
林彥助詩書畫集

策若自署

Culture & Scenery of Taipei County —
Chinese Poetry, Paintings and
Calligraphy of Yen-Chu Lin

國立國父紀念館 編印

中華民國九十六年五月

序言

中華傳統文化之精華當屬詩書畫三絕，專精其一者誠屬難得，三者兼具則寥若晨星。放眼當今藝壇，亦是鳳毛麟角，本館林審查委員彥助卻是個中翹楚，所謂「腹有詩書氣自華」，用以形容林老師滿腹經綸的氣質最為貼切。其先後拜師曹秋圃、林玉山、姚夢谷、李嘉有、余退村等名師門下，深受其教誨薰陶，勤修詩文書畫凡五十餘載。故能融合各家所長，創造個人獨特風格。雖已年過六旬，依然精神奕奕，勤奮不懈，讀書吟詠，臨池作畫，長樂不疲，一刻不得閒。讀萬卷書，行萬里路，先生性喜旅遊，其足跡所至，必有所得，行囊中不是詩文，就是畫稿，樂山樂水，實仁者智者也。

虛谷先生一九四〇年於臺北縣出生，世居三重，書齋位於熱鬧的市集中，彷若大隱於世之賢者，與世無爭，生活中僅有詩文書畫音樂等美妙之事。其常言：己身拙於言辭，不擅交際；或因無俗事牽掛煩心，方能專心致力用功，飽讀詩書，創作精湛。近年來，常應海內外各地之邀請展覽作品、詠吟論學；最常受邀當場考驗即席為文，其總是能在極短暫時間內「出口成章」，折服眾人，為人津津樂道，感佩其「讀書破萬卷、下筆如有神」的功力。

一九九九年，先生第一次在國立國父紀念館德明藝廊舉行「林彥助詩書畫展」，即獲嘉評如潮，各界人士讚譽有加，本館亦聘任為展品審查委員。在此之前，林老師已是多次擔任全國省縣市藝術展覽之評審委員，並曾榮獲教育部文藝創作獎之殊榮，其在藝文界早已享譽士林，作品廣受典藏。創作之餘，以傳承文化為己志，授課指導學生詩文書畫，由於學富五車，上課時，旁徵博引，妙語如珠，深獲學生敬重與喜愛。其實，溯及三十年前，老師曾於當時的台北十商（現上林高商）高中部任教，而後在東吳大學講述「中國書法史」也有七年之久；桃李滿天下，教過字帖二百多種，並講授宋詞三百首、古文觀止、東坡詩、樂府及古文辭類纂等課程。

此次，本館為慶祝建館三十五周年，特於今年五月十六館慶之日，假中山國家畫廊展出最新作品，以台北縣二十九個鄉鎮市人文史跡建設為題，詠吟、詩詞、歌賦、聯語、散文等，精選創作二百餘篇展出。為籌劃此次展覽，林老師二年來暫時放下教學及私事，親自造訪全縣各鄉鎮市，一步一腳印，將縣民生活中的風俗民情，山川秀麗，以五體書畫方式呈現作品，短句長篇、琳瑯滿目，精彩可期。本人居住三重市亦有三十餘載，今有幸結識林老師，相交雖淺，但對前輩認真的精神，執著的態度，印象深刻；另對其熱愛鄉里、回饋地方的努力付出，由衷地敬佩。值此畫冊付梓之際，乃樂於用贅數語，以茲祝賀展覽順利成功；並祈 各界方家賜正，蒞臨觀賞，共襄盛舉。

鄭乃文 謹識

二〇〇七年四月

Foreword

The essence of traditional Chinese culture includes Chinese painting, calligraphy, and poetry. Rare artists can be proficient in these three talents at the same time. However, Mr. Lin Yan-chu is definitely one of them whose quality deserves the fame of "encyclopedic mind with all-around talent". He has been mentored by masters like Tsau Chio-Pu, Lin Yu-shan, Iao Meng-gu, Li Jia-you and Yu Tui-tsuen. Moreover, Mr. Lin has been studying Chinese painting, poetry and calligraphy for over five decades. Though over 60-year old, he still learns diligently and enjoys art life, which he seems never tired of. Mr. Lin likes traveling a lot. He usually carried his "toolkit" with him and sketch while enjoy himself during sightseeing.

Mr. Lin was born in 1940 in Sanchong, Taipei County. For a long time he lives a low-profile life. He is not good at social communication and being no interest in getting famous or rich. That may be the reason to drive him to be so devoted to creativity and research in art, without any interrupts to let him only pursue the perfection. Recently, he has been often invited to held exhibition, lectures and compositions. People admire his amazing talent as "always having a pen ready" in a very limited time.

In 1999, Mr. Lin held "Lin Yan-Chu Chinese Poetry, Painting and Calligraphy Exhibition" in De-ming Gallery of National Dr. Sun Yat-Sen Memorial Hall as his premier. It was greatly recognized by lots of visitors and professionals. Soon after that, he was appointed as a member of Judge Committee of the National Dr. Sun Yat-Sen Memorial Hall. Well before that, he had already been named as judge by many counties in Taiwan. Lots of his work has been collected, and he also received the special innovation award of literature and art from the Ministry of Education. Almost 30 years ago, Mr. Lin taught at Shilin High School of Commerce. Later on, he also taught History of Chinese Calligraphy at Soochow University for 7 years. Not only the course of Chinese poetry, but also Chinese prose, Chinese folk songs and many types of Chinese literacy were passed on by Mr. Lin. Education is one of his missions, that makes him have lots of students and apprentices all over the country.

The year of 2007 is the time for National Dr. Sun Yat-sen Memorial Hall to celebrate its 35th anniversary. We are so proud to present the latest work of Mr. Lin. He has visited 29 townships in Taipei, and those customs, cultural constructions and landscapes transformed into the main themes in his paintings and calligraphy, accompanied with poems, couplets and ballads. There are more than 200 pieces of exquisite works in total. How fortunate, I also live in Sanchong for 30 years, and have such opportunity to get acquainted with Mr. Lin. We admire his serious attitude about academic research, and make such contribution to show how much his love is to his hometown. Hereby, I sincerely wish the exhibition completely successful, and welcome you all to visit the exhibition to witness this great achievement.

Cheng Nai-Wen
General-director
National Dr. Sun Yat-sen Memorial Hall

序言

古諺云：「一府二鹿三艋舺」，台灣的拓殖大致是由南向北發展。而台北建城之前，淡水、新莊、板橋、三峽已有頗為繁榮之聚落，故今日之台北縣地區，除原住民之外，漢人移民也有兩三百年之歷史，值得去探尋這段時期的史料、故事。

數年前彥助兄應台北縣議長陳幸進先生之囑託，為台北縣二十九個鄉鎮市探研史跡及人文、風俗，將其成果寫成詩文，以書法兼繪畫之形式呈現，並編印成專輯，做為台北縣議會贈送到訪賓客之禮物。

一年前彥助兄即從出生地三重市出發，由鄰近之蘆洲鄉、新莊市、泰山鄉而漸遠至淡水鎮、三芝鄉、汐止鎮、貢寮鄉、烏來鄉……等。台北縣之區域雖不大，但逐一走訪鄉鎮，探尋史跡仍甚費時費力。有時他一人獨行、專程探訪，有時帶家人熱鬧同行，不但有人協助紀錄，也增添情趣。其間或登鼻頭角觀濤吟頌，或深入烏來採訪泰雅族人的故事，或參拜三峽祖師廟，考察史跡，或走訪深坑、石碇品嚐豆腐……。不同的史料、故事、風情、意趣，呈現在各鄉鎮的詩文中。

彥助兄原本經營生意維生，但求知的慾望及雅好詩文藝術之志向，年少時即師事曹秋圃先生讀經史、習書法，經歷窮困學習的階段，逐漸展露頭角於畫壇。後來再隨姚夢谷、李獻先生研習詩文，隨林玉山先生習畫，增益其書藝的發展與成就。

近悉彥助兄以其敦厚穩健、純樸典雅之書法寫書他為台北縣各鄉鎮市吟詠的詩文，並穿插一些繪景小品，形成一個有特殊主題的書法詩文展。在此蘊含藝術氣氛之特展即將開幕之際，略述其創作緣起，並祝展覽成功。

故宮博物院副院長　林柏亭

Foreword

An old Taiwanese saying said: "Tainan, Lu-gang, and Meng-jia" (一府二鹿三艋舺), that explained the history how Taiwan was developed. Actually, Dan-shui (淡水), Xin-zhuan (新莊), and San-xia (三峽) were already prosperous long before Taipei city was established. Historically, Han people have been living in Taipei area for more than 300 years.

Several years a go, Mr. Chen Hsing-chin (陳議長幸進), Chief Speaker of Taipei County Council, asked a favor of Mr. Lin Yen-chu (彥助兄) to start researches about the history, cultural roots of the overall 29 townships under county charter. Not only compiled this tough works into poems and articles, Mr. Lin also presented them in the form of Chinese calligraphy and paintings. All the works then became published as the honored gift to special guests visiting Taipei County Council.

Mr. Lin Yen-chu started from his mother town — San-chong City (三重市) — then gradually expanded his reach to Lu-zhou (蘆洲), Xin-zhuang (新莊), even to include Gong-liao (貢寮) and Wu-Lai (烏來). This was actually a very tough work, since Taipei County is the largest county in Taiwan. Some times he went alone, and some times he went with his whole family.

Mr. Lin used to be a successful businessman. However, his strong desire of learning things and his dedication to the Chinese culture drove him to learn from the masters when he was of teenage time. He first learned Chinese history and calligraphy with Mr. Tsao (曹秋圃老師). Then he learned Chinese poetry and literature with Mr. Yao (姚夢谷老師) and Mr. Li (李猷老師). Lastly, he started learning Chinese painting with Mr. Lin (林玉山老師). Finally, he became noticed and famous in the art and literature society across the strait.

Recently, I was informed that Mr. Lin is to make his first personal premier show ever with very special subject at National Dr. Sun Yat-Sen Memorial Hall. (國父紀念館) I feel so honored that I have this opportunity to make a brief introduction about his exciting background. I believe this exhibition will become a very successful one, and bring inspirations to the entire art and literature society!

Lin Bo-Ting
Deputy Director, National Palace Museum

自序

余平生所好，惟讀書吟詠、書法繪畫。每週除課學外，則坐擁書室，「只問耕耘」，數十年如一日，長樂不疲。曩昔

聽評者云「書法家所書多是唐詩宋詞，佛經道典自作甚少，僅輪抄古書；千餘年僅霑沐聖慧，泥古少變。夫藝文家之

作，應有時代性、鄉土情」。余聞言永志，長作金針，於是勵志勤學。

前世有修，家有賢內助，生活重擔既不用費心，亦無嚣文賣字畫之負荷，致三十年來能專心一致。茂齋閣頂之小花

苑，廣培卉木，是乃優閒養性，補充靈思之泉源。余亦迎合新時代思潮，隨眾人步伐，常攜筆旅遊。異地風情挹之不

盡，外邦見聞收之無窮，皆融文采也。無論坐車行路，抑或機上船中，迅即把筆，志載速寫。余寫作向來喜好輪換，今

朝詠詩，明日填詞，再之則作文。記錄乃每日習慣，大題材作賦，遇有幽趣，則咸詠長篇；每次行篋輒滿，皆可成冊。

二三十載間，足跡遍及寰宇。北極冰原、澳大利亞、北美洲東西岸、東歐、日本、韓國、中國大陸，而所遊之地，皆有

創作。

二〇〇四年中秋，北縣陳議長幸進先生，蒞臨茂齋。茶敘之餘，提及北縣議會，來往賓客甚多，尤以日本友人為

眾；特欣慕北縣山川人文之秀美，經建日新。陳議長席中提及，欲以本人拙作之詩書畫印贈訪客。余言拙作雖多，但多

乃世界各地風光，或他縣市之名勝旅遊見聞之作，不足代表北縣之美。但既蒙議長雅愛，便承諾以全縣二十九鄉鎮市為

題，成「北縣風采」之作；除詠吟詩詞外，作散文、並書畫。他日印贈各界，客若得之，乃能進一步了解本縣之風光文

物。除宣揚北縣各項建設進步，亦能陶冶詩情藝采。議長頗有同感，言定余即著手進行各地采風，書畫寫作之計畫。

夫台北縣濱海洋、襟山嶽，江河流派、原野滋榮；幅員遼闊、資源富饒，景觀秀麗、文采恒新。道路康莊暢達，樓

廈輪奐摩天；工商興隆、經濟發達，人和而彰文教。雖時有文章報導，倘缺漏詩文書畫之美讚，焉能廣

攬賓客。自喜能為家鄉盡一己奉獻，雖然渺小，亦感光榮。任務艱鉅，但既為鄉邑事，再多辛苦也要完成。於是沙盤

作業多日，分區依序，四處尋訪紀實。二年半間放棄應酬，停頓大半教務；每日不是采風寫作，即是緣情吟詠。真可謂

片刻珍貴，寸陰是金。時乘車、時步行，攀山涉水、攜筆背囊，真如「披星戴月」。訪宿昔、謁賢彥，探古跡、遊市肆，

終得詩文近三百篇（首），書法二百件，繪畫數十幅；囿於篇幅，擇其中一百二十件付梓。台北縣佳山勝景萬千，文史之

輝煌多難更樸。陋儒管中窺豹，雖僅見一斑，但獻芹獻曝之意誠，敬祈藝文先進多多教正！

Profile of Mr. Lin Yen-Chu

- A self introduction -

Over the past six decades, reading books, chanting poems, writing calligraphy and painting are the only favorites for my life. I seemed to be able to enjoy doing them forever. Many critics said about the progress of Chinese arts and culture, "For so many years, what calligraphers could only do equally best as what have been done long ago in Tang or Sung Dynasty. Same thing happened in literature. What true artist works should be able to represent when and where he / she live in." Such statement really hit me hard, but it eventually became the motto in my cultural innovation journey.

I was so grateful that I married a wonderful wife, who can take care of everything for my daily life. That does a great help to my art career so I can concentrate all my energy on work. I also was lucky that I have a small but beautiful patio outside my studio, and it is the secret retreat where to refresh myself when I felt depressed or exhausted. Like many modern people do, I traveled a lot, but what different from most people is I always took portable art gears with me. By doing so, I could create contemporary works with traditional Chinese art tools and approach, whenever things inspired me during the trips. Some works are long ones, some are short. Geographically, the scope of the works covers where my footprints have been to: the Arctic, Australia, North America, East Europe, Japan, Korea, mainland China, etc.

It was the Mid-Autumn Festival of 2004, when Mr. Chen Hsing-chin (陳議長幸進), Chief Speaker of Taipei County Council, asked me if I can start researches about the history, cultural roots of the overall 29 townships under county charter. Not only converted such huge works into poems and articles, what I really like to accomplish is to present them in the form of Chinese calligraphy and paintings. All the works then became published as the honored gift to special guests visiting Taipei County Council.

Taipei county is not only the largest county in Taiwan, but also the most exciting one with lots of historical scenery. It is an interesting mix between the past and the future. To precisely transform those special things into words and paintings is really a tough challenge in my career though, but I felt obligated and honored. During the past two-and-half year, I gave up all the social activities, suspended most of my classes to make this thing happened.

After visiting lots of respectful seniors, talents, historical sites, and marketplaces, the work was finally completed, and it embodied almost 300 pieces of articles and poems, 200 pieces of calligraphy work, and several dozens of paintings. Due to limited space of the book, only selective ones are published.

Taipei County contains too many beautiful places and historical scenes to record. So the work presented this time is only merely tiny piece of them. I do like to take this precious opportunity to show my humble respects to all the people who make this tough work become possible. I hope you all to enjoy what I have done, and look forward to any of your comments and opinions!

目錄

Contents

淡江帆影

淡江渺漫景象樟輕帆渡瀨倚映觀明青碧
　　　鼓景帆　　漪清

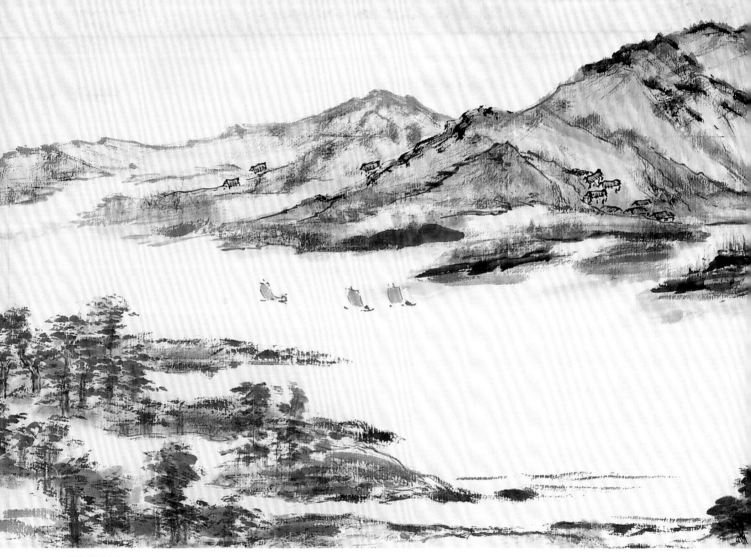

淡江帆影／ Boats Sailing on Dan-Sui River　　55 × 135 cm

淡江渺漫景清幽，
鼓棹輕帆湧激流。
倚映觀音明碧水，
滄浪亙古共悠悠。
（鄭善禧教授題字）

淡江斗岸　菁菁園舍　遙遙田畝　蔬時之生　美少年　學不厭　重工師釋　教義　新台舊　夫子罰　瀏臨　卜食　滬廬性　天淪　文儒　儔緒　園辟　書文　後教　耕讀　瀏　光仁　禮　徧　滬　會歌　學　敬　書聖

丙戌之秋琇老作敬懷　曹夫子

北縣風采

襟三千之弱水兮踞蓬瀛之北疆綰

東海之汪濤兮屏浩瀚之太平洋

佇鼻頭角而迎麗日沐淡江夕瀾兮

霞光見朱樓之崔巍緬懷紅毛之垣

牆裕財經之台北港巨輪滿載運輸

之繁忙看艇艦之巡弋泛黑潮之湯

護海峽之安波利萬邦以通商仰觀

音山之綺秀蔚紫靄之修篁羨春雨

之瓊英玩月騷人而醉吟艫崇泰山之

人文探史跡而懷十三行秋蕩蘆洲

後之玉筍傲拂雲之質管訪八里之

彰儒德欽明志而布書香遙想新莊之

盛事依岸泊集之千帆慈祐黎庶而

禮媽祖靈威保境之地藏王憶三重之

疇昔仰先民革襏之墾荒嘉禾阡陌

花明鳥翔虹橋跨市暢達四方窮天

鑒之野柳鑴龍洞之礁磧奪造化之

美景招鷗攀岦之顥顔粼粼魚介橫戈轉

螃泳客踏浪釣叟徜徉極海天之色

渺漫之御風長得黃金之源之興礦業

澹廬

曹老師設絳帳誨化三重一帶萬千農工子弟業沐詩書滋霑墨采時日就各業夜日聚吉堂經聲
朗：待聞淡水河濱令墨采道風依然光輝國際弘道多其門系書德千秋永恒妻疆 簝若

淡江左岸昔荒蕪，屋舍遙遙田瓜蔬。
時之子弟少升學，不做童工即犁鋤。
載筆返台曹夫子，臨流卜宅行澹廬。
性天涵養長耕讀，灌園避世一文儒。
絳帳春風明仁禮，承先啟後教詩書。
先生足跡遍東亞，鷙江香港齊歌譽。
志承道業追風雅，弘學濟濟其生徒。
扶桑敬尊書聖譽，墨采鳳霑彌海嶠。
慕名訪謁多雅士，欽學延聘是大夫。
園土光復歸梓里，耕雲遠俗清安居。
振管流風宗回腕，翰逸神飛自如如。

筆陣綺合書道禪，鳳起蛟騰本無隅。
平生好善頻修德，恬淡怡真若冰壺。
倚門過半業百工，臨池讀書露典謨。
課學必先充內蘊，沃蕩詞源惟心虛。
生前薪火綿五代，藝光海東燦遐敷。
弟子再傳誠傑出，書壇領中樞。
墨池之妙宜修性，瑰蹟雄神樂有餘。
才苞古真容清娛，
量毓文采人健壽。
賢者垂範三不朽，書德千秋彰天衢。

澹廬 / Dan Lu　52 × 290 cm × 12 幅

而揚瑞芳汐止潮升世道何常文山
色種韻郁詩腸烏來觀瀑歌舞未
央碧潭煙舟夢幻情鄉圓通頓悟網
溪詞章盡林家名苑以逍遙兮嘆亭
閣之琳瑯淨律問禪霞鎮旋志挹土
城五月之桐雪步鶯歌之瓷坊心誠王
峽之祈祖師薦俎豆千秋而永瞻望
喜政通而重建設大小工程之求精良賃
穿雄嶽而開雪隧華車暢達之康莊
疏河川而瀾碼頭供客遊而浴斜陽覽
邨舍之輪奐讚市鎮大廈之凌青蒼
今北縣安泰人之樂居而萬業興昌珍
成果得之不易又圖精進而更輝煌望
為台灣之式新典範炳青史而垂宏綱

台北縣政通人和建設日新縣民歌頌德政吹逢戲並作賦以志　林彥助

鄰鄰魚介,橫弋蟳蟧,泳客踏浪,
釣叟徜徉。
極海天一色,渺漫之御風長。
得黃金之源源,興礦業而揚瑞芳。
汐止潮升,世道何常,文山包種,
韻郁詩腸。
烏來觀瀑,歌舞未央,碧潭煙舟,
夢幻情鄉。
圓通頓悟,網詞章,盡林家名苑之
逍遙兮,嘆亭閣之琳瑯。
淨律問禪,霞鎮旋志忘。
把土城五月之桐雪,步鶯歌之瓷坊。
心誠三峽之祈祖師,
薦俎豆千秋而永瞻望。
喜政通而重建設,大小工程之求精良。
貫穿雄嶽而開雪隧,華車暢達之康莊。
疏河川而闢碼頭,供客遊而浴斜陽。
覽邨舍之輪奐,讚市鎮大廈之凌青蒼。
今北縣安泰,人之樂居而萬業興昌。
成果得之不易,又圖精進而更輝煌。
望為台灣之式新典範,又精進而更輝煌。
望為台灣之式新典範,炳青史而垂宏綱。

襟三千之弱水兮,踞蓬瀛之北疆。
縮東海之汪濤兮,屏浩瀚之太平洋。
佇鼻頭角以迎曦日,沐淡江夕瀾之霞光。
見朱樓之崔巍,緬懷紅毛之垣牆。
裕財經之台北港,巨輪滿載運輪之繁忙。
看艋舺之巡弋,泛黑潮之湯湯。
護海峽之安波,利萬邦以通商。
仰觀音山之綺秀,蔚雲霓之修篁。
美春雨後之玉筍,傲拂雲而懷忘。
訪八里之人文,探史跡而懷十三行。
秋湧蘆洲之瓊英,玩月騷人而醉吟觴。
崇泰山之彰儒德,欽明志而布書香。
遙想新莊之盛事,依客岸泊集之千帆。
慈祐黎庶而禮媽祖,靈威保境之敬地藏王。
憶三重之疇昔,仰先民華艋之墾荒。
嘉禾阡陌,花明鳥翔,虹橋跨市,暢達四方。
窮天鑿之野柳,鑄龍洞之磯碭。
奪造化之美景,招鷗群之頡頏。

北縣風采賦／Landscape of Taipei County (Ode)　52 × 290 cm × 12 幅

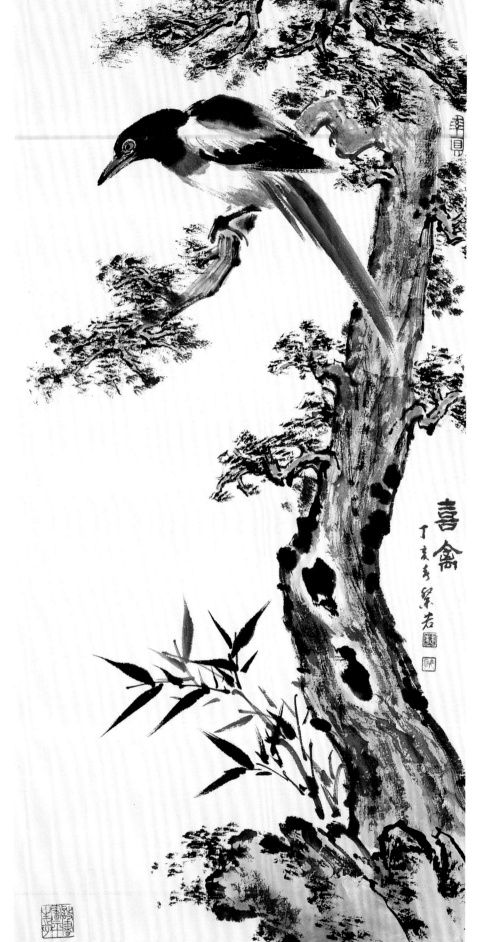

夜燦燈光，輝明遠近，風隨樂曲悠揚。
人欣起舞，步曼協采綺，慵腰細，妙態輕妝。
手化蹁躚采綺，慵腰細，妙態輕妝。
頻回首，送人倩影，惹亂著心腸。
調清旋急轉，應聲迅動，若醉無常。
忽擺腿，瘋狂。歡樂何妨。
既是緣情忘我，依律樂呂，莫笑荒唐。
銀河上，嬌羞好月，來共譜霓裳。

舞（滿庭芳）/ Dance (Man-Ting-Fang)　90 × 166 cm

喜禽 / Bird of Happiness　33 × 69 cm

暉映高林露凝欲滴滋青細草翻香縈
縈縈跑道紅翠蔚晴光運動人皆趁早襟
淑氣步急洋洋汗流頰翰真豪壯神泰
益軒昂朱霞明綺采漫灑迴徑糾縵遙
蒼蔫遲後迎前堅毅何當莫哎單衣盡
濕再衝進不可踉蹌多歡樂大家奮勉
自健壽長康

三重綜合運動場即景 豪壯滿庭芳 榮若

暉映高林，露凝欲滴，滋青細草翻香。
縈縈跑道，紅翠蔚晴光。
運動人皆趁早，襟淑氣、步急洋洋。
汗流頰，看真豪壯，神泰益軒昂。
朱霞明綺采，漫灑迴徑，糾縵遙蒼。
焉遲後，迎前，堅毅何當。
莫笑單衣盡濕，再衝進，不可踉蹌。
多歡樂，大家奮勉，自健壽長康。

豪　壯（滿庭芳）／ Magnificence (Man-Ting-Fang)　　90 × 166 cm

童　戲（滿庭芳）／ Children Play-around (Man-Ting-Fang)　　34 × 136 cm × 4 幅

氣爽涼秋，斜暉明樹，泛黃搖拂金風。
沙堆蹊徑，群集眾童。
個個無邪清慧，任遊戲，喜笑歡惊。
又淘氣，天真稚漫，盡興樂追蹤。
林梢多野雀，頡頏凌翼，噪鬧芳叢。
卻逗得，車中，小小英聰。
手舞還兼足蹈，秉天趣，自樂無窮。
令人愛，來年全是，昌國主人翁。

破白東方，晨曦紫彩，四圍霧漫迷濛。廣場跑道，人步曼從容。耆耋依然健魄，真矍鑠，神逸如童。性天不昧，自得樂其中。

林高森蔽日，蔭翠蟬亂，解慍南風。欣倚坐，閒翁。話說西東。若問浮塵時事，頻搖手，卻笑焉通。朱霞映，優遊杖履，斜倩行蹤。

滿庭芳 閒翁 林彥助

閒　翁（滿庭芳）／ Carefree Elder (Man-Ting-Fang)　　90 × 166 cm

萬盞燈花點綴輝奇樹引月籠紗四圍
朙璀璨綺錦寶堪誇徵富庶兆繁華讚
譽競喧嘩聞盛人滿欣湧至道塞馳車
流光焰燦林椏裝飾年年好今歲猶嘉
扶節來父老撫髯更咨嗟童稚樂語無
邪瑞氣見龍拏全市安泰過佳節戶戶
家家

三重市綜合運動場元宵花燈　調寄意難忘林彥助

萬盞燈花，點綴輝奇樹，引月籠紗。
四圍明璀璨，綺錦寶堪誇。
徵富庶，兆繁華。讚譽競喧嘩。
聞盛人滿欣湧至，道塞馳車。
流光焰燦林椏。裝飾年年好，今歲猶嘉。
扶節來父老，撫髯更咨嗟。
童稚樂，語無邪。瑞氣見龍拏。
全市安泰過佳節，戶戶家家。

元宵花燈（意難忘）／ Lantern Festival (Yi-Nan-Wang)　　90 × 166 cm

銀盤掛天宇，澄澈山河。明玉彩，泛金波。
曠場皎潔流光溢，瀰瀰如綺絲羅。
人人慶佳節，政通和，賞景偏多。
榮欣繁庶，共樂齊歌。
更靜覽觀秋魄，為問廣寒宮。
今夜嫦娥。蟠宴霓裳可舞，玲瓏妙曲。
飛袖婆娑。延觴寄語，玉瓊樓。
調化如何。笑徘徊隨影，
臨空酹酒，一逸吟哦。

三重市綜合運動場中秋玩月
調寄夜飛鵲　林彥助

中秋玩月（夜飛鵲）／ Amused by Viewing the Moon in Mid-Autumn Festival (Ye-Fei-Que)　90 × 166 cm

梅貞堅破雪

菊瘦傲凌霜


梅貞凌寒傲凍冰破玉雪天寒花益盛氣冷萼彌幽茂齋

仰其潔植布山苑花明自醉邀好月試吟觴遠塵而逸歟


菊避春訊獨傲霜秋如君子之恬淡居安樂展卷而娛疏籬把酒

靜窗揮毫鬧市以養真奕奕乎自有山林清致 緊若

梅貞堅破雪，菊瘦傲凌霜。

跋

梅貞凌寒傲凍冰，破玉雪。天寒花益盛，氣冷萼彌幽，茂齋仰其潔，植布山苑，花明自醉，邀好月，試吟觴，遠塵而逸歟。

菊避春訊，獨傲霜秋，如君子之恬淡，居安樂，展卷而娛，疏籬把酒，靜窗揮毫。處鬧市以養真，奕奕乎，自有山林清致。

聯　語〔一〕／ Couplet　　46 × 178 cm × 2幅

聯 語

文曰毓趣鍾文采緣情御物華學人參聖道而明慧挹藝芬而養真充裕經典以實

內蘊秉承天德以彰中行悠悠則放縱煙霞之外奕奕則遨遊水月之間志時光之催促

毓趣鍾文采

釋塵俗之羈纏咏詩自雅揮墨常新故云君子之樂如是如若夫扺天地之物華

緣情御物華

鍾造化之文采既多親而可醉既是畫而是詩憶義皇上人以繁若

毓趣鍾文采，緣情御物華。

跋

毓趣鍾文采，緣情御物華。學人參聖，而明慧，挹藝芬、而養真充裕經典以實內蘊，秉承天德以彰中行，悠悠，則放縱煙霞之外。奕奕，則遨遊水月之間，志時光之催促，釋塵俗之羈纏，詠詩自雅，揮墨常新。故云君子之樂如是也，若夫扺天地之物華，鍾造化之文采，既可親而可醉，既是畫而是詩，噫！義皇上人也。

聯　語（二）／ Couplet　　52 × 290 cm × 2 幅

〔二八〕

秋深日寒冷，物景彌蒼。憐葉落嘆遲荒。
山庭枝幹半零露，星羅瘦菊凝霜。
浮金蔚芳苑，倩姿輕扶蕚，巧綴新妝。
霏團薄靄扼飛嵐，隱約傳香。
天遠暮霞明采，欣綺映書堂。
曲曼悠揚，自得依縈心腑。
茗茶寄興，流韻情長。
吟花惜態竟疏狂，窮索詩腸。
效東籬遺趣，神鍾古哲，把筆成章。

茂齋芳苑詠菊調寄 夜飛鵲 縈若居士

茂齋詠菊（夜飛鵲）／ Chant for Chrysanthemum at Mao Zhai (Ye-Fei-Que)　　84 × 160 cm

長堤麗日斜鷗侶過煙涯
挹景神清泰悠然沐彩霞

三重長堤漫步挹觀音六烟嵐可沐林口諸陵之明家　榮若

單車遊淡江
Cycling Along the Dan-Shui River
34 × 134 cm

寫　梅
About Plum Blossoms
39 × 136 cm

三重長堤漫步
Stroll Along the Beach in Sanchong
32 × 128 cm

【單車遊淡江】
騎車郊野樂無窮，
覽景還能沐好風。
吞吐清芬心萬里，
遊神一嘯貫蒼穹。

【寫　梅】
清晨綺采燦明霞，
絳雪迎春遍邇遐。
野老日長無所事，
庭前揮筆寫梅花。

【三重長堤漫步】
長堤麗日斜，
鷗侶過煙涯。
挹景神清泰，
悠然沐彩霞。

新莊名鼓響仁和

新莊名鼓響仁和，一擊聲傳百里多。
慷慨稱觴欣劍舞，悠揚叶律放詩歌。
淵淵廊廟明禮樂，簡簡軍門壯山河。
邦泰酬神娛戲曲，褒忠懲惡正婆娑。

繁若

新莊名鼓響仁和／Xiang-Ren-He Drum Shop in Shin-Zhuang　　69 × 135 cm

靈威天后佑新莊
坎津長安境聖
通早盛昌店鋪一隅連百坎
靈威天后佑新莊海陸交
護疆浩蕩恩波
謢韝長
年香火更輝煌

涯四集泊千帆慈
心誼長安境
德昭昭永護疆

慈祐宮禮聖

涯四集泊千帆慈心
彌宇宙德昭昭
萬永心百交

慈祐宮禮聖／ Worship at Ci-You Temple　　69 × 135 cm

名園整建景幽妍史跡維脩具煥然方鑑
齋中留好月來青閣上聽清蟬迴廊美緻
銘佳句曲榭精裝飾雅聯又憶當丰風韻
事笙歌盛宴客三千

林家花園　紫若

名園整建景幽妍，史跡維脩具煥然。
方鑑齋中留好月，來青閣上聽清蟬。
迴廊美緻銘佳句，曲榭精裝飾雅聯。
又憶當年風韻事，笙歌盛宴客三千。

林家花園 / Lin's Garden　　45 × 168 cm

傑閣玲瓏歎妙工，高臨平野畫圖中。
青山縹緲雲霞秀，綠水透迤海陸通。
四座吟詩窮麗藻，一堂煮酒起雄風。
豐肌曼舞纖腰細，夜夜笙歌徹碧空。

林家花園來青閣
Lai-Ching Attic at Lin's Garden
28 × 179 cm

板橋

澄波似鑑映樓臺綠柳依垂蔭岸隈

斑剝空堂懸翰墨雕鏤古几積塵埃

玉人歌舞皆已散豪客詩筵久不開

坐石觀魚神自樂繁華春夢費疑猜

林家花園來青閣 繁君

來青閣／Lai-Ching Attic　54 × 168 cm

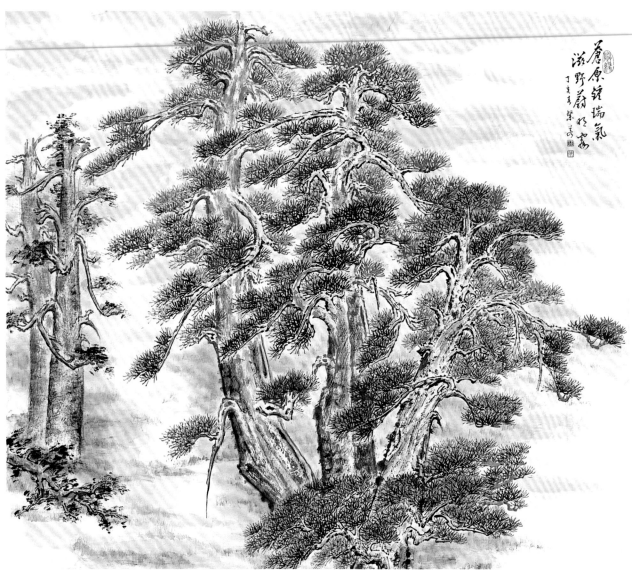

蒼原毓瑞／Old Trees Accumulate Auspiciouness　　90 × 102 cm

蒼原鍾瑞氣，
滋野蔚明霞。

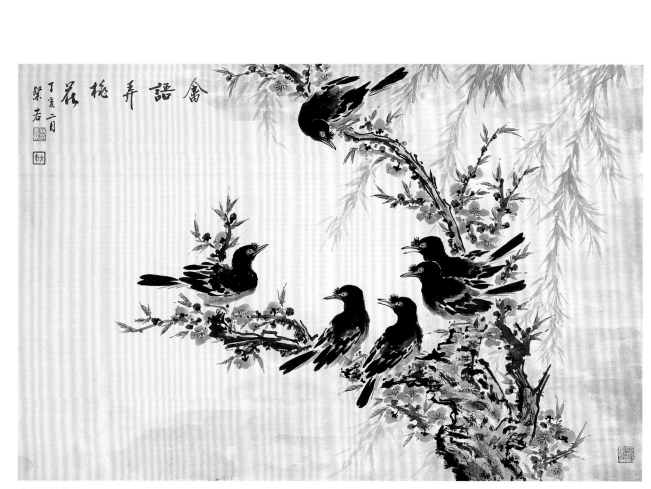

禽語弄桃花 ／ Singing Birds Playing Among Peach Blossoms　　60 × 94 cm

南海慈恩遠渡臺池中湧現五蓮開
蘆洲有佛長靈佑昌運祥和歲々來

湧蓮寺由南海普陀山僧人奉觀世音菩薩金身來台於現址奉祀建寺之時
池中忽然湧現五朵玉蓮菩薩靈護社稷安泰化方繁榮于秋永盛 梁若

南海慈恩遠渡臺，池中湧現五蓮開。
蘆洲有佛長靈佑，昌運祥和歲歲來。

湧蓮寺／Yong-Lian Shrine　　39 × 136 cm

春雨盈盈溢水田禾苗阡陌浪瀰天竹籬邨舍炊煙遠鼓腹人歌大有年　春蘆洲懷古　林彥助

芳翠蔬園野放牛成羣白鷺過蘆洲老農耕罷披霞彩無事無求歲月悠　夏蘆洲懷古　林彥助

風吹蘆雪滿江秋人愛滄浪泛小舟載酒煙波花月夜嬋娟千里任悠悠　秋蘆洲懷古　林彥助

農家歲熟事繁忙笑看豐登穀滿倉廟典三牲庭演戲祈鄉安泰國隆昌　冬蘆洲懷古　林彥助

春雨盈盈溢水田，禾苗阡陌浪瀰天。竹籬邨舍炊煙遠，鼓腹人歌大有年。

芳翠蔬園野放牛，成群白鷺過蘆洲。老農耕罷披霞彩，無事無求歲月悠。

風吹蘆雪滿江秋，人愛滄浪泛小舟。載酒煙波花月夜，嬋娟千里任悠悠。

農家歲熟事繁忙，笑看豐登穀滿倉。廟典三牲庭演戲，祈鄉安泰國隆昌。

蘆洲懷古／History about Lu-Jhou Four Seasons　21 × 180 cm × 4 幅

鳥語啾啾野氣和，茅籬小店隱山阿。
閒雲越嶺縈脩竹，薄靄迴空護巨柯。
美酒三巡君起舞，清音一曲我高歌。
韶光苦短應珍惜，歡樂人生得幾何。

林口清遊
Joyful Tour to Lin-Kou
21 × 180 cm

春到群山樹色蒼，尋幽漫步上高岡。
平林罨翠僧房隱，老圃嫣紅蛺蝶忙。
遠嶺閒雲窮變化，長空野鳥自翱翔。
路旁小築饒詩意，把酒臨窗向夕陽。

林口春遊
Spring Tour to Lin-Kou
21 × 180 cm

曩時路踞雨來黏 冬霧常縈夏盛炎 今是通衢連大廈 欣榮林口共觀瞻 林口欣榮 縈若

清和禮佛竹林山 瑞氣依縈碧玉環 菩薩慈披甘露水 靈威萬祀護人間 竹林山禮佛 縈若

清和禮佛竹林山，
瑞氣依縈碧玉環。
菩薩慈披甘露水，
靈威萬祀護人間。

曩時路踞雨來黏，
冬霧常縈夏盛炎。
今是通衢連大廈，
欣榮林口共觀瞻。

林口欣榮
Prosperity of Lin-Kou
21 × 180 cm

竹林山禮佛／ Worship Buddha
in Bamboo Mountain
21 × 180 cm

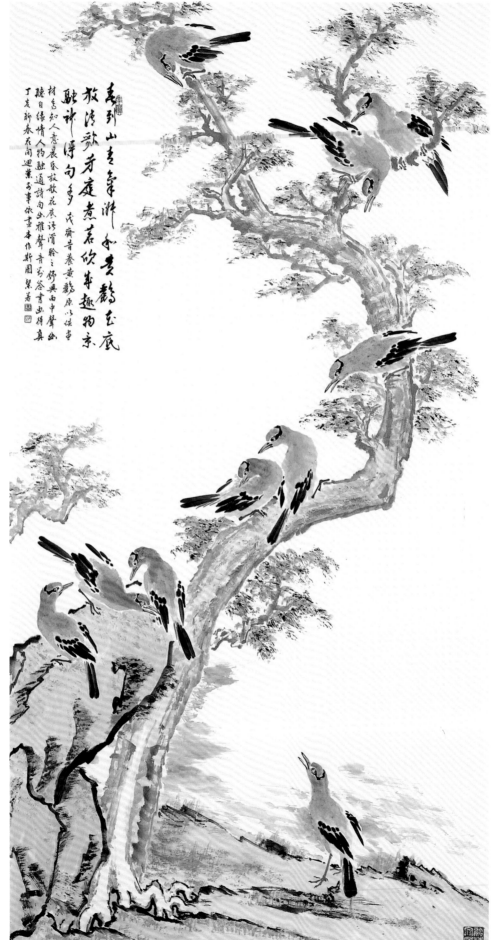

春到山青氣淑和，黃鸝花底放清歌。
芳庭煮茗欣成趣，物景融神得句多。
茂齋昔養黃鸝，原以供畫材，鳥知人意晨昏放歌。花底語滑聆之舒興，
雨中聲幽，聽自緣情，人物融通，詩句幽雅，聲音對答，書畫得真。

黃鸝／Oriole　　75 × 145 cm

炎兼所事借櫻采風舒疲幛
三代共賞欣同樂寂喜五孫
陪阿公昕昊二人誠陶氣俳
個乏趣勉隨述天真郎是瑩
宜瑋稚齡無邪心偏鐘誇談
歸家新設計故来參展比女
紅老夫聽罷仰天咲明言有
志知幼聰悠然把筆成長句
神采飛揚凌太空

共陪三老三代同樂參觀泰山芭比娃娃，男孫乏趣女孫鍾愛聽其無邪三

機采風采涼手想女婿諸孫

丙戌長夏熱燠迫人於是借

談娃童馳一余愛天真詩抄圭盧遠而成句　樂若

芭比可愛俏生風，全是美寧巧精工。
儀態婀娜餘情逸，丰姿千百皆不同。
嬌裝護頭添華貴，羅衣露背更雍容。
曳裾綾帶輕苒弱，垂腰綾綬炫霓虹。
身修約素肩若削，眸晶回凝睫似缝。
金髮洋妞皆活澄，黃膚少女曼玲瓏。
況臨希臘古神殿，又疑廣寒銀世界。
嬌娥優遊出月宮，維納斯乍見芳蹤。
此業利市銷環宇，輝煌泰山鄉興隆。
昌邦經濟焉可棄，來館睹物惜盈東。
夏日炎炎無所事，借機采風舒疲幛。
三代共賞同樂，最喜五孫陪阿公。
昕昊二人誠同樂，稚齡無邪心偏鐘。
天真卻是瑩淘氣，欲求參展新設計。
誇談歸家新設計，明言有志知幼聰。
老夫聽罷仰天笑，神采飛揚凌太空。
悠然把筆成長句，神采飛揚凌太空。

泰山芭比娃娃／The Barbies in Taishan　　21 × 109 cm × 12 幅

右幅

山光綺采蔭長林瑞
靄祥雲布四岑此即
蓬瀛靈勝地佑邦昌
泰是觀音

觀音山五咏之一 絜若居士

山光綺采蔭長林，瑞靄祥雲布四岑。此即蓬瀛靈勝地，佑邦昌泰是觀音。

【四七】

觀音山五詠 之一 / Five Chants of Guanyin Mountain　90 × 180 cm

左幅

依霏煙雨蔚高林
凝翠浮嵐護碧岑
文采交融新畫景
遊山還可禮觀音

觀音山五咏之二 絜若居士

依霏煙雨蔚高林，凝翠浮嵐護碧岑。文采交融新畫景，遊山還可禮觀音。

【四八】

觀音山五詠 之二 / Five Chants of Guanyin Mountain　90 × 180 cm

泰山芭比娃娃

芭比可人藏俏生風全是美寧
巧精工儀態嬰娜餘逸情添
姿千百皆不同嬌裝護頸添
華貴羅衣露背更雅容曳裾
彩帶輕茸弱垂腰綾綬炫霓
虹身俏約素肩若削眸晶回
凝睇似人絳金髮洋況
黃膚少女憂玲瓏況臨希臆見又
古神殿維納斯見
疑廣寒銀世界姮娥優遊輝煌出
月宮此業利市銷環宇輝煌
泰山鄉興隆昌邦經濟焉可
棄來館睹物惜盈衰曰炎

蒼檜干雲／Ancient Cypress Lasts More Than Thousand Years　62 × 90 cm

蒼檜干雲老益堅，
霜凌雪傲幾千年。
婆娑長蔚蓬萊島，
靈氣滋原化玉泉。

泰山鄉明志書院創於乾隆二十八年為淡北書院之始為貢生胡焯猷捐置綿仁禮布詩書惜今室餘其跡而胡公之德長昭青史　梁茗

【明志書院】
書院明明德，薰布燦海東。
澡身鍾大愛，潤道教精忠。
學秉修齊志，行兼義禮風。
研經聲已杳，撫跡仰胡公。

明志書院／Ming-Zhi Academy　59 × 134 cm

五股

淡江景秀護幽林時
見鷗羣越遠岑早卻
市塵拋俗務心融般
若拜觀音

觀音山五詠 之三

繁若居士

淡江景秀護幽林，時見鷗群越遠岑。
早卻市塵拋俗務，心融般若拜觀音。

觀音山五詠 之三／Five Chants of Guanyin Mountain　　90 × 180 cm

雲對紫竹綠成林
佛相莊嚴倚靜岑
真是菩提清淨境
我峰皆可見觀音

觀音山五詠之四　雲封紫竹綠成林佛相莊嚴倚靜岑
真是菩提清淨境長年皆可見觀音　綠菴居士

雲封紫竹綠成林，佛相莊嚴倚靜岑。
真是菩提清淨境，長年皆可見觀音。

觀音山五詠 之四 / Five Chants of Guanyin Mountain　　90 × 180 cm

四時佳氣毓青林雲

霞綺采燦百岑遠近

繁榮新建設人欣來此

面觀音

觀音山五詠 絜若

觀音山五詠 之五／Five Chants of Guanyin Mountain 　　90 × 180 cm

永和人崇楊三郎清標奕奕欽專長一化丹青新天地韻事萬千彌四方年少矢志窮藝海堅誠負笈渡扶桑留學有成旋歸國甘心宏藝興邦鄉溪洲應是鍾靈境嘯霞先生布書香蘭貞自培佳子弟菊欣晚節能傲霜扁舟泛浪迎騷客花前把酒吟詩章關西遙傳好消息佳獎聯壁入春陽復活節圖揚台展筆下乾坤真輝煌六月遠遊法蘭西塞納河畔多風光繪理融通師造化翰采兼精東西洋畫學秉持依實力作品拿來証端詳揮筆不逐諸流派自創風範是主張網溪父子垂韻史譽式蓬萊久馨香

楊三郎美術館迴棠網溪韻事得此長句　二零零六年仲夏　蔡若

永和人崇楊三郎，清標奕奕欽專長。
一化丹青新天地，韻事萬千彌四方。
年少矢志窮藝海，堅誠負笈渡扶桑。
留學有成旋歸國，甘心宏藝興邦鄉。
溪洲應是鍾靈境，嘯霞先生布書香。
蘭貞自培佳子弟，菊欣晚節能傲霜。
扁舟泛浪迎騷客，花前把酒吟詩章。

關西遙傳好消息，佳獎聯壁入春陽。
復活節圖揚台展，筆下乾坤真輝煌。
六月遠遊法蘭西，塞納河畔多風光。
繪理融通師造化，翰采兼精東西洋。
畫學秉持依實力，作品拿來証端詳。
揮筆不逐諸流派，自創風範是主張。
網溪父子垂韻史，譽式蓬萊久馨香。

楊三郎畫師／ Yang San-Lang, the Painter.　　90 × 180 cm

永和樂師楊三郎少好音律娛宮商校園即膺喇叭
以手慧質天生名初揚清寒受顧電梯童弄壞了
薩克斯風得機緣更用功求深造赴日東拜師清水
茂雄任職歌舞團中東京少女情備鍾爭相競幫
傭被解聘竟然是花艷迷蝶招蜂浪跡天之涯輾
轉東北行履匆匆、大戰甫完急束裝遊子藝成返故鄉
致力新鄉土奮心勤譜樂章望你早歸一曲風靡無際
多疆港都夜雨轟動全省如癡如狂孤戀花淚湧心傷
公園今瞻先生像儀表奕奕神有光耳邊似聆大師妙曲
應聲合節韻彌雲將

楊三郎樂師 丙戌夏 梁若

永和樂師楊三郎，少好音律娛宮商。校園即膺喇叭手，慧質天生名初揚。清寒受顧電梯童，弄壞了薩克斯風。求深造、赴日東，拜師清水茂雄。任職歌舞團中，東京少女情偏鍾。爭相競幫傭，被解聘，竟然是花艷迷蝶招蜂。浪跡天之涯，輾轉東北行履匆匆。大戰甫完急束裝，遊子藝成返故鄉。致力新鄉土，奮心勤譜樂章。望你早歸一曲，風靡無際無疆。港都夜雨轟動全省，如癡如狂。孤戀花淚湧心傷。公園今瞻先生像，儀表奕奕神有光。耳邊似聆大師妙曲，應聲合節韻彌雲將。

歌 楊三郎樂師 / Yang San-Lang, the Musician (Ge).　　90 × 180 cm

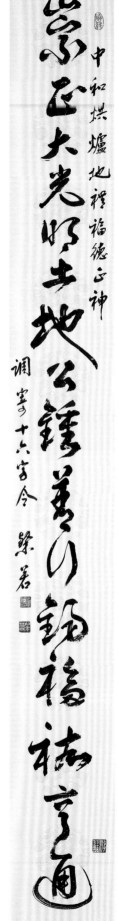

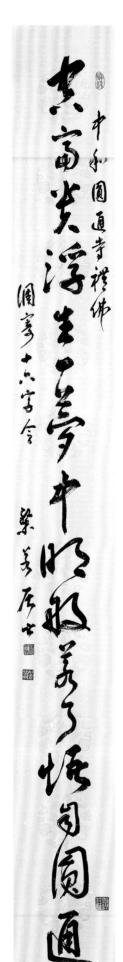

崇。正大光明土地公。
鍾善行，錫福祐亨通。

中和烘爐地禮福德正神
Worship Tu-Di-Gong at Hong-
Lu-Di Temple in Jung-He
21 × 180 cm

空。富貴浮生一夢中。
明般若，了悟自圓通。

中和圓通寺禮佛
Worship Buddha at Tuan-Tung
Temple in Jung-He
21 × 180 cm

中和

揚合手恭誠一柱香神永祐宅旺業隆昌

中和烘爐地禮福德正神

調寄十六字令

紫若居士

緣禮佛清心喜性天菩提境明慧亦明禪

中和圓通寺禮佛

調寄十六字令

紫若居士

揚。合手恭誠一柱香。
神永祐，宅旺業隆昌。

緣。禮佛清心喜性天。
菩提境，明慧亦明禪。

中和烘爐地禮福德正神
Worship Tu-Di-Gong at Hong-Lu-
Di Temple in Jung-He
21 × 180 cm

中和圓通寺禮佛
Worship Buddha in Tuan-Tung
Temple in Jung-He
21 × 180 cm

鶯歌石

從某個角度望之，宛似栩栩如生一隻大鸚鵡，屹立峰間，是億萬年岩石，頭上長滿青翠林木，真似鳥冠羽毛，整身光潔無雜物，啄斜帶鉤，是上天造化之物，傳囊昔與對岸三峽之鳶山，皆受山川靈氣，得日月精華，常常與雲吐霧，攫搏人獸，互相作孽，危害地方。後鄭延平治台，軍隊北巡，逢二妖大作弄，須史制服，從此煙消霧散，二石亦長此屹立不動，地方也漸漸繁榮。今之鶯歌鎮誠以名之。蓋鸚鵡台語叫鶯哥，後美之哥作歌。

鶯歌石 / Ying-Ge Rock　　30 × 90 cm

鶯歌鎮，位於台北縣之南端，與桃園縣八德市比鄰。昔大漢溪水流暢通，舟揖可航，據鄉老云早年唐山來之帆船，可經此湖三角湧大溪，若順流直下，可航通新莊、艋舺、大稻埕，由淡水出台灣海峽。後溪中泥沙淤塞，又石門水庫築壩，自茲溪床淤淺，連小舢舨亦不能行。蓋自一九○二年，日人完成縱貫鐵路，鶯歌貨物之運輸，全由鐵道運輸，送遍及全省各地車站，再由人力，以扁擔挑至埠頭市集兜售，挑任者大都是婦女。

夫鶯歌二百年之陶瓷業，此功可至大也。疇昔製造陶瓷，全依靠天氣，賴日光之曝曬，故有三日好天氣可以唱大戲，三日下雨須要借錢云。陶瓷業之興衰，宛如潮水之起落，建築業與時，製瑪賽克如印鈔票，大煙囪矗矗擎天，有二百多支，煙漫昏蔽天日。畫夜趕工，依然供不應求。景氣一消沉，隨之蕭條，近年皆向趨精美產品發展。今鶯歌陶瓷已名揚國際，有關單位對陶瓷業之進展非常重視，成立鶯歌陶瓷博物館，以輔導老街重整雲集繁榮，誠日新又新也。

二○○六年初夏茂齋師生，黃麗潤、熊有銘、甄寶玉諸同學一行二十餘人，聯袂訪鶯歌博物館，參觀老街、鶯歌石諸佳勝，並詠吟拾句同樂。

鶯 歌 / Ying-Ge　65 × 134 cm

山徑杜鵑著粉蕞
嫣然爭放迤春風
嵐縈萬萼凝芳翠
露綴千珠滴嫩紅
物逢時新景致能
明性粲天工餘閒
哲理探機奧咲神
凌貫太宙

樹林春遊
丙戌三月 榮若

山徑杜鵑著粉叢，嫣然爭放迤春風。嵐縈萬萼凝芳翠，露綴千珠滴嫩紅。物曼逢時新景致，花能明性粲天工。餘閒哲理探機奧，一笑神凌貫太空。

樹林春遊／ Spring Tour to Shu-Ling　　75 × 136 cm

日暖四峰清舒和萬景
榮煙花瀰大地霞彩粲
璣衡廟盛祥獅舞街喧
爆竹聲人欣新氣象春
色滿蓬瀛

樹林春詠

粲若居士

日暖四峰清，舒和萬景榮
煙花瀰大地，霞彩粲璣衡
廟盛祥獅舞，街喧爆竹聲
人欣新氣象，春色滿蓬瀛。

樹林春詠／ Chant for Spring in Shu-Ling　　75 × 136 cm

芳晨水漫霧煙迷，村婦浣衣滿岸堤。
妙筆傳揚三角湧，丹青炳史璨清溪。

李梅樹浣衣圖／Painting of
Doing Laundry by Li Mei-Shu
21 × 180 cm

杲杲明曦照碧波，煙橋橫貫扼林阿。
滄浪清曉無人渡，瑞采空浮蔚綺羅。

三峽春曉
Spring Dawn in San-Shia
21 × 180 cm

祖師公廟建精微雕棟鐫梁比玉璣境泰邦昌

蒙聖澤萬民恭仰感靈威

三峽祖師廟禮聖 縈若

梅雨霏霏漲曲堤虹橋橫臥跨芳蹊高樓櫛比

人殷富尋趣咸鍾三峽溪

三峽溪畔行吟 縈若

祖師公廟建精微，雕棟鐫樑比玉璣。
境泰邦昌蒙聖澤，萬民恭仰感靈威。

祖師廟
Zu-Shi Temple in San-Shia
21 × 180 cm

梅雨霏霏漲曲堤，虹橋橫臥跨芳蹊。
高樓櫛比人殷富，尋趣咸鍾三峽溪。

三峽春遊
Joyful Tour to San-Shia
21 × 180 cm

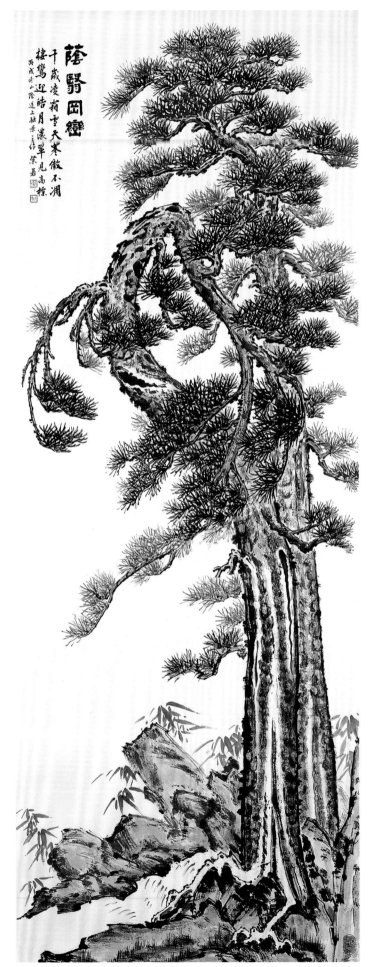

蔭翳岡巒

千歲凌霜雪，天寒傲不凋。
棲鸞迎皓月，濃翠見高標。

蔭翳岡巒／The Trees Embower, The Mountains.　　90 × 238 cm

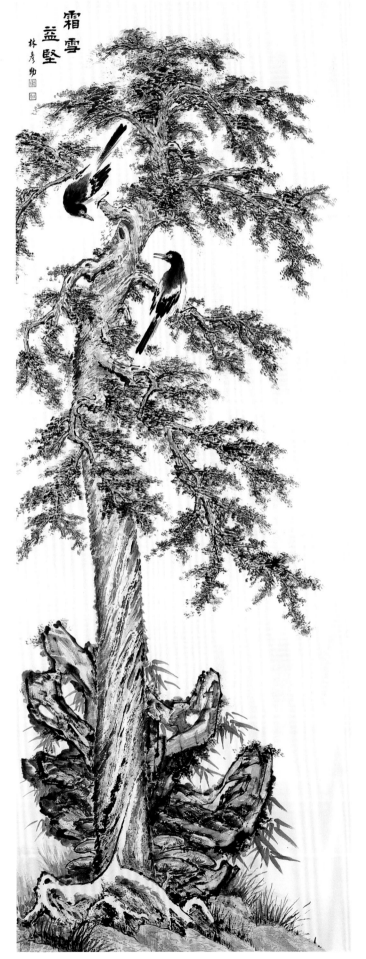

霜雪益堅 / The Colder, The Stronger. 37 × 69 cm

春來鳥語戀芳櫻先搭台車繼漫行泰雅族人皆善舞長年到處有歌聲

烏來春詠 縈若

山間避暑得清舒心逸悠然忘太虛似遠市塵千百里松濤一沐自如如

烏來天然勝景四時皆秀陰晴晦晨昏玫觀是台北近郊最佳優遊活動之地 縈芳居士

烏來清夏／Clear Summer in Wu-Lai
34 × 133 cm

烏來春詠／Spring in Wu-Lai
34 × 133 cm

山間避暑得清舒，
心逸悠然忘太虛。
似遠市塵千百里，
松濤一沐自如如。

春來鳥語戀芳櫻，
先搭台車繼漫行，
泰雅族人皆善舞，
長年到處有歌聲。

烏來冬雨 ／ Winter Rain in Wu-Lai
34 × 133 cm

烏來秋勝 ／ Autumn Scenes in Wu-Lai
34 × 133 cm

烏來涼夏 ／ Cool Summer in Wu-Lai
34 × 133 cm

烏來冬至雨霏霏，
客興凝眸送鷺飛，
岫毓流雲新畫景，
緣情詩趣竟忘歸。

秋高楓舞醉斕斑，
縹緲雲嵐護遠山，
借問幾人拋利鎖，
倘佯天勝享清閒。

炎炎長夏幻空濛，
交翠林霏拂好風，
瀑瀉九天舒氣爽，
逍遙永日意無窮。

橋燈璀璨照長空潭影粼粼泫玉虹好夜嬋娟誰共賞浮生幾醉月明中

碧潭吟勝 縈若居士

船載瓊漿汎夜空月華橋影綺明虹更闌益見真文采神泰逍遙渺漫中

碧潭吟勝 縈若居士

碧潭五詠 之三
Five Chants of Green Lake (Bi-Tan)
46 × 172 cm

船載瓊漿汎夜空，
月華橋影綺明虹，
更闌益見真文采，
神泰逍遙渺漫中。

碧潭五詠 之二
Five Chants of Green Lake (Bi-Tan)
46 × 172 cm

船遊波上若行空，
水漾橫橋幻臥虹，
浮采山光相毓秀，
天然作畫蔚潭中。

碧潭五詠 之一
Five Chants of Green Lake (Bi-Tan)
46 × 172 cm

橋燈璀璨照長空，
潭影粼粼泫玉虹，
好夜嬋娟誰共賞，
浮生幾醉月明中。

新店

波漫瀅瀅映碧空懸橋擊岸綺
長虹煙嵐披岫縈佳景人步道
遙在畫中　碧潭吟勝　蔡善居士

嚴端小店半懸空水映飛橋縈采畫月潭中
碧潭吟勝　蔡善居士

碧潭五詠　之五
Five Chants of Green Lake (Bi-Tan)
46 × 172 cm

碧潭五詠　之四
Five Chants of Green Lake (Bi-Tan)
46 × 172 cm

波漫瀅瀅映碧空，
懸橋擊岸綺長虹。
煙嵐披岫縈佳景，
人步逍遙在畫中。

巖端小店半懸空，
水映飛橋若抱虹。
一靄嵐霏彌四野，
天然采畫見潭中。

桐花雨

雨打桐林降玉霙繽紛文采曼盈盈山中宛若
鋪綾錦閒勝人爭到土城

土城桐花雨
二〇〇六年仲夏 築若

雨打桐林降玉霙，繽紛文采曼盈盈。
山中宛若鋪綾錦，閒勝人爭到土城。

桐花雨
Rain of Tung Tree Flower
21 × 180 cm

承天寺三聖堂禮佛

梵一禮聖喜隨緣佛祖慈祥化大千誠敬如如臨覺岸薰霑法雨惠心田

承天寺三聖堂禮佛以句
二〇〇六年仲夏 築若

梵門禮聖喜隨緣，佛祖慈祥化大千。
誠敬如如臨覺岸，薰霑法雨惠心田。

承天寺三聖堂禮佛／ Worship at
Trinity Hall, Cheng-Tian Temple.
21 × 180 cm

千陰山雨急滂沱飄落桐花撒滿坡應是東

皇披錦繡綿連十里綺綾羅

雨灑桐花　榮若

仲夏青山玉雪飄清芬延徑散瓊瑤遊人攬景

成佳句一逸雄神貫碧霄

桐雪五月飄　榮若

午陰山雨急滂沱，飄落桐花撒滿坡。
應是東皇披錦繡，綿連十里綺綾羅。

雨灑桐花
Raindrop on Tung Tree Flowers
21 × 180 cm

仲夏青山玉雪飄，清芬延徑散瓊瑤。
遊人攬勝成佳句，一逸雄神貫碧霄。

桐雪五月飄
Tung Tree Flowers Snow in May
21 × 180 cm

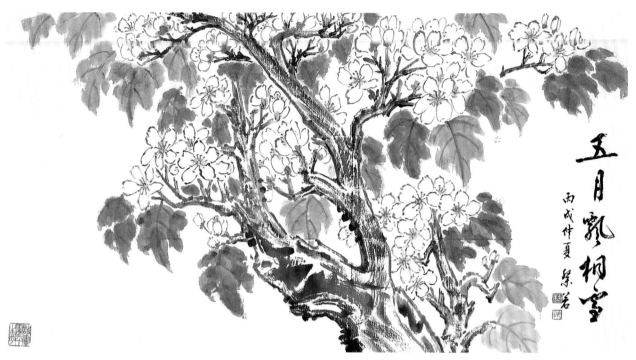

五月飄桐雪 ／ Tung Tree Flowers Snow in May　　37 × 69 cm

氣淑平溪萬象新林巒凝翠弄芳春泉聲迴響彌天宇觀瀑還能養性真 十分觀瀑 縈若

氣淑平溪萬象新，林巒凝翠弄芳春。
泉聲迴響彌天宇，觀瀑還能養性真。

十分觀瀑／About Shi-Fen Waterfall　44 × 185 cm

平溪映爽披天璨璀山城琳氣卿燄旽神頒旨府瀹歲豐豐 平溪天燈 縈若

平溪好夜放天燈，璀璨山城瑞氣昇。
明焰祈神頒旨意，佑邦安泰歲豐登。

平溪天燈／Kong-Ming Lanterns in Ping-Shi
34 × 134 cm

雙溪鄉住在台北縣之東北，昔是原住民三貂社之舊居。環山岳而蒼翠，伸海洋而蔚藍。扼牡丹、平林雙溪而匯流，鄉因得地利而名焉，蓋地踞上游古稱頂雙溪。昔為淡蘭古道必經之地，據鄉老云曩時先民東行，晨自台北出發，入暮至暖暖住一宿，望日而溯溪攀嶺至雙溪，再宿一夜，次日翻草嶺緣淡蘭古道入葛瑪蘭故云。雙溪是往蘭陽之休憩站落腳點，於是商旅結伴絡繹不絕，行客招群爭途接踵，轎夫傴僂挑役提攜，興集十多家客棧供人代步坐轎三十餘頂，騷人聞好景而爭來眺覽山嶽，過客假行途而留連融挹煙波，撫臺巡靖，詠佳詩而勒碑，宿老綿脈，為文化而立吟社。煤礦生產鐵道貫通，得譽為台灣小瑞士，近歲廣闢公路，整修古蹟，處處更新，今已成為大台北近郊最佳尋幽吟勝，或親子活動之樂園。

更新今己歲暮　梁若書

雙溪鄉位在台北縣之東北，昔是原住民三貂社之舊居。

疇昔為淡蘭古道必經之地，據鄉佬云「曩時先民東行，晨自台北出發，入暮至暖暖住一宿，翌日再溯溪攀嶺至雙溪，再宿一夜，次日翻草嶺緣淡蘭古道入葛瑪蘭」，故云雙溪是往蘭陽之休憩站、落腳點。於是商旅結伴，絡繹不絕，行客招群，爭途接踵，轎夫傴僂，挑役提攜，興集十多家客棧，供人代步坐轎三十餘頂，

騷人聞好景而爭來眺覽山岳，過客假行途而留連融挹煙波。撫臺巡靖，詠佳詩而勒碑，宿老綿脈，為文化而立吟社。煤礦生產，鐵道貫通，得譽為「台灣小瑞士」，近歲廣闢公路，整修古蹟，處處更新，今已成為大台北近郊最佳尋幽吟勝，或親子活動之樂園。

雙溪鄉 / Shuang-Shi Township　44 × 136 cm

火車穿洞溯清谿，山翠波瀅霧漫迷。峰際依稀環古道，三貂嶺聳與天齊。

火車過三貂嶺
Train Crossing San-Diao
Mountain
21 × 180 cm

竟日登岡僅半途，汗流行喘卻糊塗。性天明哲真君子，樹德敦人大丈夫。為師之道依仁禮，嗟嘆先生錯學儒。

遊辭職嶺有感
Thoughts after touring the
Resignation Mountain
21 × 180 cm

古道觀碑結伴來，凝神長讀素心開。詩情一貫鑠金玉，筆氣千鈞挾霆雷。璀璨藝林彰寶島，光輝文史燦蓬萊。綿縈草嶺風雲壯，遊客崇功憶撫臺。

草嶺古道觀碑有感
Thoughts after visiting the Tablet
in Cao-Ling Ancient Passage
21 × 180 cm

山巔古道似羊腸，俯瞰雄能抱海洋。攬景舒襟心萬里，無塵淨土任倘佯。

淡蘭古道
Dan-Lan Ancient Passage
21 × 180 cm

雙溪

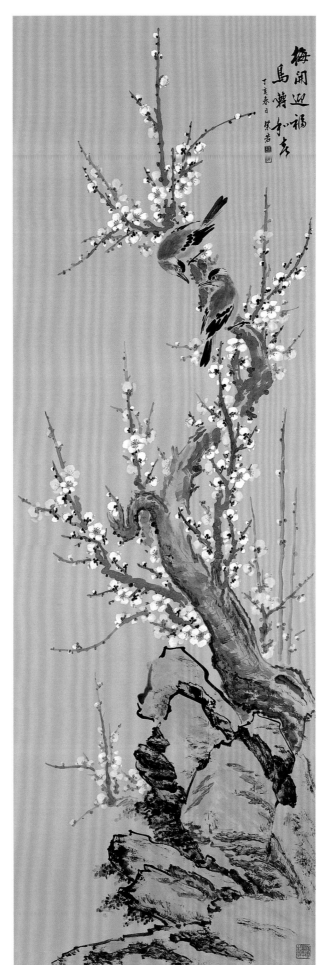

梅開迎福
鳥囀和春
丁亥春日 潔君
[印]

梅開迎福，鳥囀和春。

梅影禽歌 / Birds Sing Over A Plum Tree　　53 × 160 cm

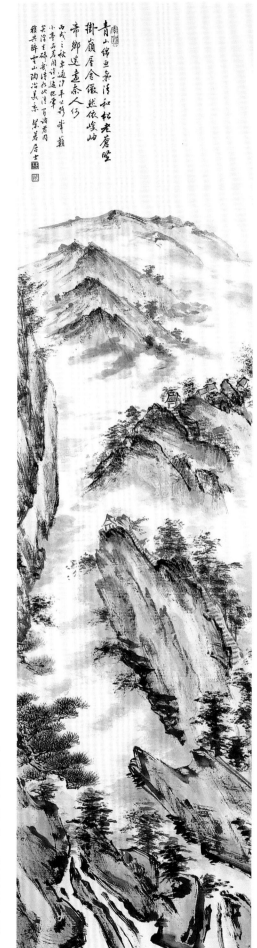

青山綿亘氣清和，松老蒼堅掛嶺阿。
屋舍儼然依峻岫，帝鄉遙遠奈人何。

翠谷松濤／ Pine Trees Spread over the Green Mountains
34 × 134 cm

摩山诱一雅通人力孫玉
工宗秀披崖蒼廬麼清
賞玉帆鳥鳴于茅庭心淨
茅廬其出徑連邦野佛
高禪六松烟浮林積翠
霧隱巖飄紅於珍臺隆
屿西禊在麗峰下飛淩空

地分鎖鑰司雲中壽府
神孫卿志形氣與洸
危巖舒浩氣孫孫御
雄風笑傲皇老孫情
苟不東

沁心登石巖秋遊
丙戌中秋 策予

群山路闢通，人力勝天工。景秀披嵐靄，巒晴貫玉虹。
鳥鳴千谷應，心淨萬塵空。步徑幽明野，依亭撫古松。
煙浮林積翠，霞綺嶺飄紅。北抱基隆嶼，西襟屯麓峰。
飛凌天地外，鎖鑰有無中。遠俗神縹渺，忘形意興慵。
危巔舒浩氣，絕頂御雄風。笑傲義皇老，緣情自得衷。

盤石嶺秋遊／ Fall Tour to Pan-Shi Mountain in Xi-Zhi　　34 × 136 cm × 6 幅

春縈峯嶂碧煙濛 鬱茂長林拂好風 畫景來遊可醉有無中

石碇春霏 二零零六年三月 縈若

春縈峰嶂碧煙濛，
鬱茂長林拂好風。
山色譜成新畫景，
來遊可醉有無中。

石碇春霏
Spring Rain in Shi-Ding
21 × 180 cm

巖隙攀登上嶺梯 遙看咫尺與天齊 舒嘯一間雄風抱采霓

石碇皇帝殿攀登得句 縈若

巖隙攀登上嶺梯，
遙看咫尺與天齊。
身臨絕頂窮舒嘯，
一間雄風抱采霓。

皇帝殿／Emperor's Temple
21 × 180 cm

溪映青山玉鏡瑩滄浪間泛拾餘情雲巒煙岫幽如
畫舟若扶搖天際行

泛北勢溪二零零六年初夏 縈若

溪映青山玉鏡瑩，滄浪間泛拾餘情。
雲巒煙岫幽如畫，舟若扶搖天際行。

泛北勢溪
Boating on Bei-Shi Creek
21 × 180 cm

山青溪秀幻空濛石碇茶香譽椪風試罷緣情垂
舌韻元神清泰氣融通

椪風茶 椪字典查無 今既有火星文大專聯考 六出題考之
文人詩中偶用之 俗中蘊一笑也 縈若

山青溪秀幻空濛，石碇茶香譽椪風。
試罷緣情垂舌韻，元神清泰氣融通。

（註：椪字一般字典查無，但合今言柑橘為椪柑）

椪風茶 / Peng-Feng Tea
21 × 180 cm

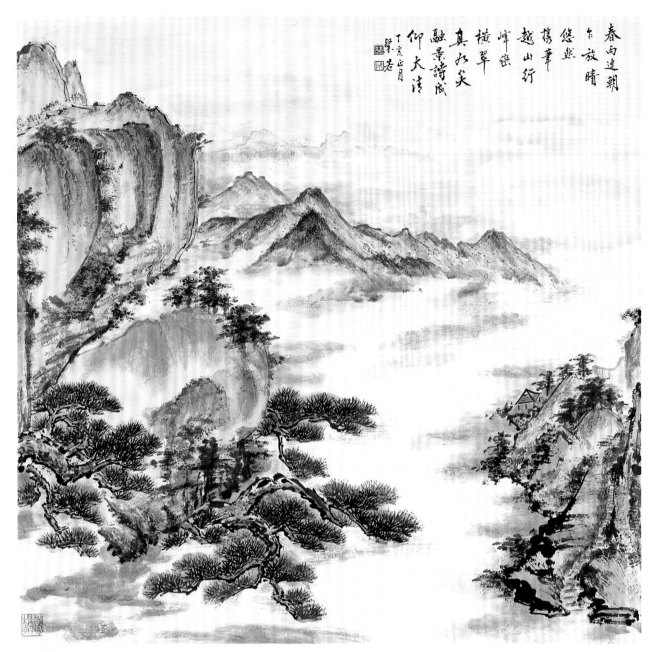

春雨瀅松 / Spring Raindrops Shine the Pine Trees　　68 × 76 cm

春雨連朝乍放晴，
悠然攜筆越山行。
峰巒橫翠真如笑，
融景詩成仰太清。

九修懷古

泠泠秋月映山庭四郊寂靜將
三更落葉滿階夜嵐暗閃熠寒
燈留微明應知天運時流轉世
事何必計枯榮屹屹貧乏田
誠怪異寫得勤農戲荊天錫
產嶇岑崢黃金藏榛造物
鴻運人多福亂石忽見金晶晶
一朝傳聞十方應父攜子來弟
隨兄山川險阻路遙遠白日跋
涉昏兼程荊棘叢林越峻嶺浪
濤淘天舟穿行曠野荒蕪無住
屋忍受風雨欺危阽喜見黃金
六神王昧矇老眼能明利錐
巨鑔齊奮下地心交響時錚錚
嶺掘成原原成洞片石撮土羣
相爭萬商應時如雲集歌館酒
樓咸經營洞中黃金源源出海
外美女姍姍征肥瘦妖艷皆絕
色弄眉招手歡相迎王謝堂前
無飛燕泰淮河畔不聞鶯日女
妙指三絃絕韓姬舞曼腰纖輕
小奴馬惜羅裙污阿郎但願酒
滿航窈窕楚姝多巧意覷覷橫
媛倩影嬌柔情鬆盈盈態覷覷橫
波倩影嬌盈盈賦脂滾滾淹河
谷笙歌遙遙徹大清時人感歎

古道歷滄桑悠悠
悠歲月長先人
開華檻原祖拓
洪荒追史探遺
跡尋幽問界疆
注來觀過客閱
遍幾興昌 古道

曩昔是大台北至蘭陽平原交通要
衝每一寸皆為祖先華路檻樓之輝
煌支跡凬光明秀走尋幽覽勝最佳
清淨境如 紫若林彥助

古 道／Ancient Passage　87 × 140 cm

古道歷滄桑，悠悠歲月長。
先人開華檻，原祖拓洪荒。
追史探遺跡，尋幽問界疆。
往來觀過客，閱遍幾興昌。

白雲歌 乙酉之秋登茶壺山作

上高岡兮立雄巔神奕奕捫長天兮氣浩
然擁抱白雲而翻躍輕渺漫而紛郁忽洶湧而翻
綿頓參差紫銀漢瞬歸岫漫成川飛嚴拔聳
紆縵流連旋蒨鬱化嵐煙遍太虛蔚嬋娟我心
扶搖之萬里越滄海過深淵笑窮陰陽海捲雪
浪招�遨遊霄宇極魚邊挹文來嘯太千
吞吐靈芬抛物外運通任督貫丹田下回首於塵寰
兮金瓜石山清比此姸懷昔黃金源出荒嶺人湧
命可捐山城歌舞歡徹夜日媛韓姬腰細皆嬌
嫣傾舫阿郎醉輾麗賽神仙豪客一擲報萬錢
蹤遊空餘勝事萬古傳茂齋師生參觀金瓜石黃金園區之餘
世事浮雲滄桑變黃金產盡幻如煙朱樓鴬燕無
於是鋪攀嶺道直上茶壺山眺望大海過流雲嘯長天是日秋氣清朗景明四
野前巖海天萬里送巨輪之滅空浪招凌鳶之翔碧空夫人遠市氣列以舒
雄襟肅傲嵋嵋笑閭天風抱白雲誠天地与吾為
一也 紫若林彥

白雲歌／Bai-Yun-Ge (Climbing the Tea Kettle Mountain in Autumn)　33 × 134 cm

上高岡兮立雄巔，神奕奕捫長天。
捫長天兮氣浩然，擁抱白雲而翻躍。
輕渺漫而紛郁，忽洶湧而翻騰。
頓參差紫銀漢，瞬歸岫漫成川。
飛嚴拔聳、化嵐煙、遍太虛，蔚嬋娟。
旋蒨鬱、化嵐煙、遍太虛，蔚嬋娟。
我心扶搖之萬里，越滄海、過深淵。
笑窮陰陽海，捲雪浪招鳶。
遨遊霄宇極無邊。
把文采，嘯大千。
吞吐靈芬抛物外，運通任督貫丹田。
下回首於塵寰兮，金瓜石山清比幽妍。
懷昔黃金源出，荒嶺人湧命可捐。
山城歌舞歡徹夜，日媛韓姬腰細皆嬌嫣。
傾舫阿郎醉，佳人艷麗賽神仙，豪客一擲
報萬錢。
世事浮雲滄桑變，黃金產盡幻如煙。
朱樓鴬燕無蹤跡，空餘勝事萬古傳。

茂齋師生參觀金瓜石「黃金博物園區」之餘，鄭
文良、林書章、陳根義興猶未盡，再言鞏峰越山
野，車上崎嶇岡陵如馳平地，於是斜攀嶺道，直
上茶壺山，眺望大海、遠流雲、嘯長天。是日秋
氣清朗，景明四野，前巖海天萬里，送巨輪之滅
空浪，招凌鳶之翔碧，到此舒雄
襟、肅傲嵋嵋，笑閭天風抱白雲，誠天地與吾為
一也。

滄桑事荒陬瞬變不夜城萬金一擲無吝色五陵羞澀輕公卿天旋地轉事急變黃海戰火遽轟轟清廷屈節伸長頸馬關強迫和約成錦繡山河終破碎倭人公然奪臺澎消急驚傳萬民哭心傷淚盡失聲怒氣填膺不可忍南北到處舉義兵抗敵奮勇多壯烈保國捐軀甘犧牲浩氣精神沖日月孤軍無援悲難撐驅我民人若牛馬鐵蹄之下暫偷生膏腴曠藏皆盡黃金出海輸東瀛歌舞早罷鶯燕散緬懷往昔空迴縈金源既盡繁華逝市衢殘落樓臺傾更深露濕單衣冷空郊但聽寒螢鳴月明山嶽添秀色群峯傑勢猶崢嶸

九份懷古詩爲丁卯秋八月十三日偕山友夜遊之作讀罷神融前景逸而揮筆以餘書室清雅墨芬　辛巳夏四月林彥助

窈窕楚妹多巧媚，婀娜趙媛彌柔情。
鬆衣露態意覷腆，橫波倩影嬌盈盈。
膩脂滾滾濃河谷，片石撮土群相爭。
時人感談滄桑事，笙歌遙遙徹大清。
萬金一擲無吝色，五陵羞澀輕公卿。
天旋地轉事急變，黃海戰火遽轟轟。
清廷屈節伸長頸，馬關強迫和約成。
錦繡山河終破碎，倭人公然奪臺澎。
消息驚傳萬民哭，心傷淚盡失聲。
怒氣填膺不可忍，南北到處舉義兵。
浩氣精神沖日月，孤軍無援悲難撐。
驅我民人若牛馬，黃金出海輸東瀛。
歌舞早罷鶯燕散，緬懷往昔空迴縈。
金源既盡繁華逝，市衢殘落樓臺傾。
更深露濕單衣冷，空郊但聽寒螢鳴。
月明山嶽添秀色，群峯傑勢猶崢嶸。

冷冷秋月映山庭，四郊寂靜將三更。
落葉滿階夜嵐暗，閃熠寒燈留微明。
應知天運時流轉，世事何必計枯榮。
屹屹黃脊乏田產，片石撮土群相爭。
萬商應時如雲集，嶇岑焉得勤農耕。
洞中黃金源源出，戲人造物誠怪異。
天錫鴻運人多福，亂石忽見金晶晶。
一朝傳聞十方應，父攜子來弟隨兄。
山川險阻路遙遠，白日跋涉昏黃行。
荊棘叢林越峻嶺，浪濤淘天舟穿行。
曠野荒無住屋，忍受風雨欺危阢。
喜見黃金六神王，昧暴眼能光明。
利維巨鑴齊奮下，地心交響而錚錚。

小奴馬惜羅裙污，阿郎但願酒滿航。

註：（寫作時間上午七時至下午六時多共十一時中間未停，三十二行行字誤急）

九份懷古 / Memory of Jiu-Fen　44 × 180 cm × 16 幅

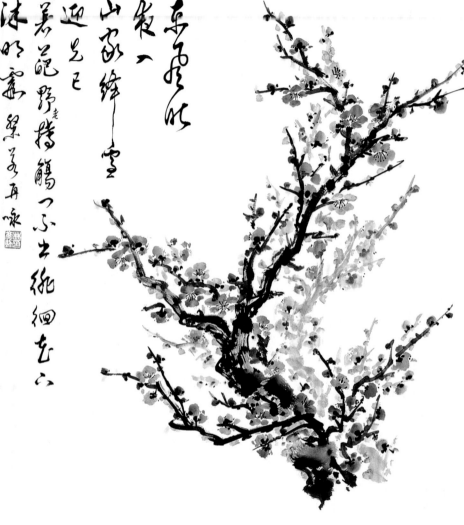

梅花 / Plum Blossoms　　61 × 73 cm

銀河皓魄照高臺，
一室清香盡插梅，
野老尋幽眠不得，
倚窗邀月試新醅。

東風昨夜入山家，
絳雪迎先已著苑，
野老持觴開門不出，
徘徊花下沐明霞。

大屯山綿七星諸嶺，臨東海之雪濤，襟北蓬瀛之峰嶂，扼淡江滄浪之煙嵐，縮大台北盆地之繁庶，可擁暢達之街衢，觀音山延秀，仰臥雲時縹緲，青靄長依縈，林口景幽清，台地平曠，碧霧鎮靈谷，丹霞縈長空，沐朝嵐浴夕暉，賞冬雪，徽夏風，看變化之奇觀，陶舒捲之象緯。甲申小春趁和煦之暖冬，乘黃麗洞之華車，吳蕙、陳麗芳、林淑惠、莊美玲同行，先赴淡水，參觀胡景富畫展，繼之飛馳緣山陰小徑直上大屯山，時斜陽嬌羞，乍露還隱，林影浮幻襲青翠，繞彎道順斜坡，淋輕雨而撲，瞰平郊秋芒又蔓，迎前高空泛碧，送小路封樹杪，一路晴雨時變，浪沙岸曲堤帆送寒鷗，繞成一幅寒江圖，頃刻雨霧湧漫，封谷迷天，六合昏黑，乍然繪成一幅澄墨畫，立即又鑄成一首無言詩，嘆天地之浩瀚，造物之雄奇，逸而舒襟，望空長嘯，埃塵頓釋，偷閒出遊，笑浮生之多得一樂也。

大屯煙嵐 / Clouds & Mists in Da-Tun Mountain　　73 × 180 cm

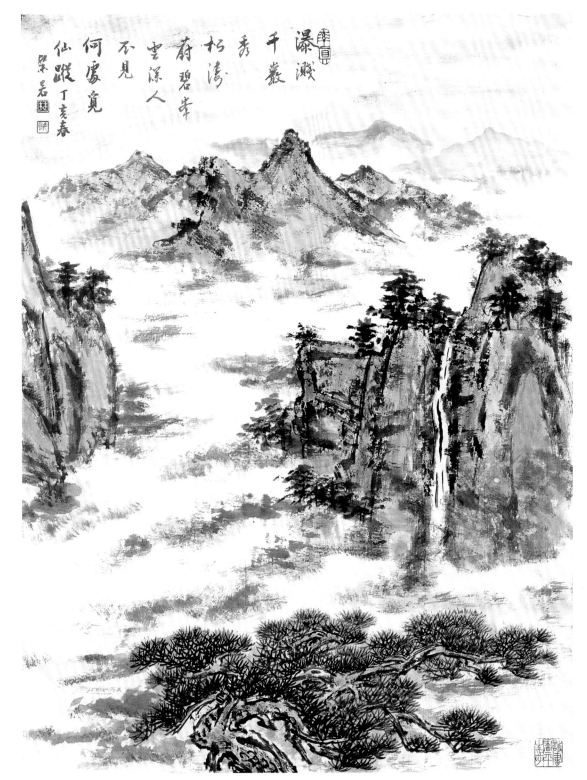

瀑瀉千巖秀
松濤蔚碧峰
雲深人不見
何處覓仙蹤　丁亥春
梁君　

瀑瀉千峰／The Trees Flow over the Mountain　　47 × 64 cm

瀑瀉千巖秀，
松濤蔚碧峰。
雲深人不見，
何處覓仙蹤。

補天提煉極精工媧皇餘置守海東

砥柱屏疆吞巨浪綿磯倚岸御長風

迎曦點綴紫霞彩毓景飛凌貫玉虹

裝綴大觀新世界宛然詩畫蔚蒼穹

東北角海岸多奇岩怪石吞狂濤拒巨浪嶙峋萬景美醜窮極古傳媧皇煉石補天此可能餘置鎮海東也　紫箬

補天提煉極精工，媧皇餘置守海東。
砥柱屏疆吞巨浪，綿磯倚岸御長風。
迎曦點綴紫霞彩，毓景飛凌貫玉虹。
裝綴大觀新世界，宛然詩畫蔚蒼穹。

註：（第二句平仄有誤）

東北角石磯／ Northeast Coast of Taiwan　69 × 135 cm

鼻頭角

鼻頭角位於貢寮之海濱，踞台北縣之東北，奇岩料峭，斷岬爭延，貌若鬼斧之鑿雕，形如神工之鐫刻，四時氣象，晨夕景觀，岸崖龍嵸，可扼翻天之狂波，巖壑磈砢，可納襲谷之海霧，蒸濛原野，迷漫隱丘。冬寒風虐，墨石醜惡，穿洞窟，迴澗隙，飀飀若鬼泣，似鴉鳴，夏暑波澄，磙危磊落，濺雪珠，裂蟿礜，瀅瀅滋水藻，濕苔蘚，魚鱗集群爭游，介殼追逐潛泳，春暖波澄，鷗侶掠水而翻翔，秋清氣爽，鷙伴剪翮而比翼。清晨觀杲杲之麗日，傲鬱鬱之靈芬，入夜遲遲看皓月，數熠熠之明星，沐銀輝而醉嬋娟，浴霞彩而浥光輝，融文采而毓詩情矣。

鼻頭角—觀濤／Watching Sea Surge in Bi-Tou Cape　75 × 192 cm

澄江曦映炫清秋滀雪蘆

花送小舟薰沐明霞神逸

泰尋幽買酒上山樓 淡江觀霞

秋日榴勝一薰陶逍遙萬里 蕉若居士

淡江觀霞 / Watching Sunset in Wan-Li　　52 × 136 cm

萬里

翡翠灣

翡翠灣 二零零四年夏六月北海避暑吟嘯汪洋之作

翡翠灣位在萬里鄉雄踞北蓬瀛砥柱東海背依峰巒縮擁浩浩之太平洋襟扼東北亞為海道之要衝波瀾壯闊四時象緯朝明則見霞彩蚪縵燦迎旭日更靜可數銀河星宿熠耀天宇至若三五前後可抱初浮海之好月玉盤載波瑩瑩漾漾朗徹銀濤致身其間況然道遙廣寒黃昏沙灘軟細舒襟漫步可御清微長風仟仟岸濱平曠逸致吟懷可親比翼閒鷗送斜暉沐嵐芬拋俗慮釋凡塵融大自然與天地為一飄飄乎其逸無疆入夜美景璀璨海上漁火明亮岸畔燈火浮瑩親人摯友並坐煮酒烹茶同樂聽天籟望長空率性樂高歌緣情歡成句傲今古以逍遙悠悠哉其趣何限 丙酉仲夏茂齋書室卷篋中見此作展讀之餘揮筆綵嵒

翡翠灣位在萬里鄉，雄踞北蓬瀛，砥柱東海，背依峰巒，縮擁浩浩之太平洋，襟扼東北亞為海道之要衝，波瀾壯闊，四時象緯。朝明則見，飛機凌雲來往、穿迴大海，杳漫長空，燦迎旭日，玉盤載波，瑩瑩漾漾，朗徹銀濤，致身其間。至若三五前後，可抱初浮海好月，黃昏沙灘軟細，舒襟漫步、可御清微長風，仟仟岸濱平曠，逸致吟懷，可親比翼閒鷗，送斜暉、沐嵐芬。拋俗慮、釋凡塵，融大自然，與天地為一，飄飄乎，其逸無疆，海上漁火明亮，岸畔燈火浮瑩，親人摯友並坐，煮酒烹茶同樂，聽天籟、望長空，率性樂高歌，緣情歡成句，傲今古以逍遙，悠悠哉其情何限。

翡翠灣／ Green Bay in North Coast　　57 × 190 cm

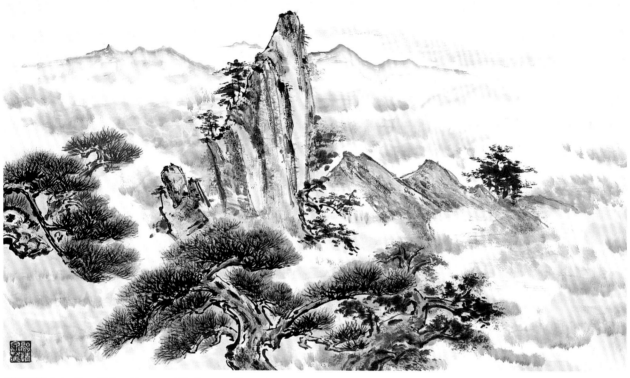

景漫三清／As Beautiful as Heaven of Taoism　　62 × 90 cm

松濤鎖霧景依霏，
峰岫縈林毓翠微。
訪道尋仙旋不見，
幾人緣得探玄機。
汐平公路山巒毓秀，
四時象緯變化萬千，
誠如三清勝地，
人遊若逍遙八景之中。

水墨畫

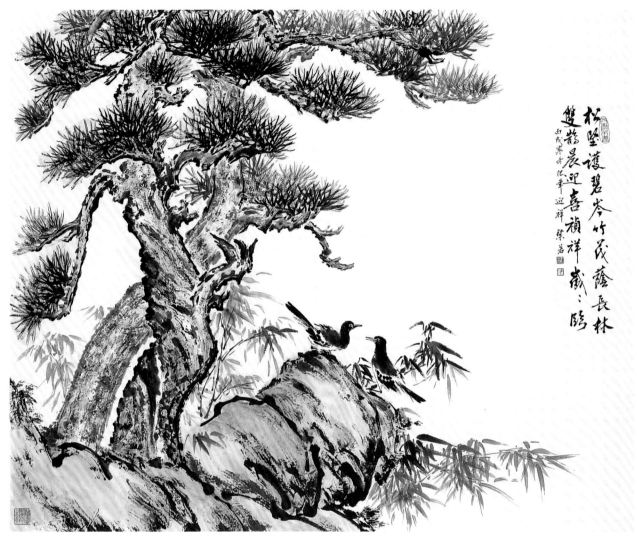

松堅護碧岑竹茂蔭長林
雙鵲晨迎喜禎祥歲〻臨
丙戌寒冬範華迎祥樂若

松林禽侶／ *Couple of Birds in Pine Trees*　　78 × 96 cm

松堅護碧岑，
竹茂蔭長林。
雙鵲晨迎喜，
禎祥歲歲臨。

洶湧驚濤蒼磯浮沒裂岸翻阻傾珠濺雪震動天雷金鼓
但看鷗群比翼飛悠悠日映錦羽問樓霞隱處依霏縈紫
瓊樓瑤圃三千弱水極目盡虛無波光凌宇揚帆海上
有客尋天姥學長生乞祈妙丹仙家玉訣少許笑紅塵
斷壁荒臺曾是歌夜舞　調壽月下笛　野柳視濤作　林彥助

洶湧驚濤蒼磯浮沒，裂岸翻阻。
傾珠濺雪，震動天雷金鼓。
但看鷗群比翼飛，悠悠日映錦羽，問樓霞隱處。
依霏縈紫，瓊樓瑤圃。
三千弱水，極目盡虛無，波光凌宇。
揚帆海上，有客尋天姥。學長生，乞祈妙丹、仙家玉訣少許。
笑紅塵，斷辟荒臺，曾是歌夜舞。

野柳觀濤 / Watching Sea Surge in Ye-Liu　　48 × 180 cm

海阻岩危波惡激揚冰雪花吞斷岬拔地浮
天銀珠瀉濺亂翻遮沖流迴磯化險窈渺漫駭
浪掀白沙戲輕鷗上下迎濤幽來去振翩飛影
斜 採藥問仙泛槎十洲三島靈虛綺彩縈霞
紫府方家聚精氣嚼瓊葩房脫胎丹訣
名利客醉繁華何須怨嗟黃粱笑夢短金
闕睒

台灣古有瀛洲蓬萊之雅稱此皆神仙之勝地之令觀百物豐盈萬業昌盛邦裕民富誠山秀源香柳里拉美 林彥助

海阻岩危波惡，激揚冰雪花。
吞斷岬，拔地浮天，銀珠瀉，濺亂翻遮。
沖流迴磯化險，窈渺漫，駭浪掀白沙。
戲輕鷗，上下迎濤，
幽來去，振翩飛影斜。

採藥問仙泛槎，十洲三島，
靈虛綺彩縈霞。
紫府方家，聚精氣，嚼瓊葩。
瑤房脫胎丹訣，名利客醉繁華。
何須怨嗟，黃粱笑夢短，金闕睒。

石門—北海／North Coast of Taiwan　　90 × 180 cm

美景天然奪化工
海灣雄秀物資豐
平磯對酒娛閒客
傍岸垂竿羨釣翁
舒嘯寧神開蔽塞
吟哦得意啟靈通
盈虛勿重心常樂
笑看煙雲變幻中

北海清遊
林彥助 [印] [印]

美景天然奪化工，海灣雄秀物資豐
。平磯對酒娛閒客，傍岸垂竿羨釣翁
。舒嘯寧神開蔽塞，吟哦得意啟靈通
。盈虛勿重心常樂，笑看煙雲變幻中
。

北海清遊／Joyful Tour to North Coast　　69 × 135 cm

金山

北海狂濤接遠天瀅瀅瀲雪渺無邊嶙峋勢迫三千里浩瀚能容百萬川波撼孤礁形怪異月明長岸益清妍融通物理凡塵釋吞吐靈芬意泰然

北海清遊

粲若

北海狂濤接遠天，瀅瀅瀲雪渺無邊。嶙峋勢迫三千里，浩瀚能容百萬川。波撼孤礁形怪異，月明長岸益清妍。融通物理凡塵釋，吞吐靈芬意泰然。

北海清遊／Joyful Tour to North Coast　　69 × 135 cm

北海煙嵐多秀麗，奇巖峻峭頂天高。穿磯活活閒魚樂，振翮飛飛野鳥翔。巨浪千層銜斷岸，輕騶數點見漁艘。長風萬里懷雄志，願學神仙駕大鰲。

北海清遊 絮若

北海煙嵐多秀麗，
奇巖峻峭頂天高。
穿磯活活閒魚樂，
振翮飛飛野鳥翔。
巨浪千層銜斷岸，
輕騶數點見漁艘。
長風萬里懷雄志，
願學神仙駕大鰲。

北海清遊／ Joyful Tour to North Coast　　69 × 135 cm

濱海清遊浴好風，波濤萬頃湧蒼穹。
霧煙隱沒迷寒嶼，雪浪翻騰逐巨艨。
澎湃浮礁同鬼斧，墜崩荒岸似神工。
遙天極目長舒嘯，滌盡襟塵樂五中。

北海清遊 / Joyful Tour to North Coast　　69 × 135 cm

綠萼爭舒趁好風，禽歌吟唱有無中。
幽人新歲鍾文采，筆氣逍遙傲化工。

六禽圖 / Picture of Six Birds　　90 × 238 cm

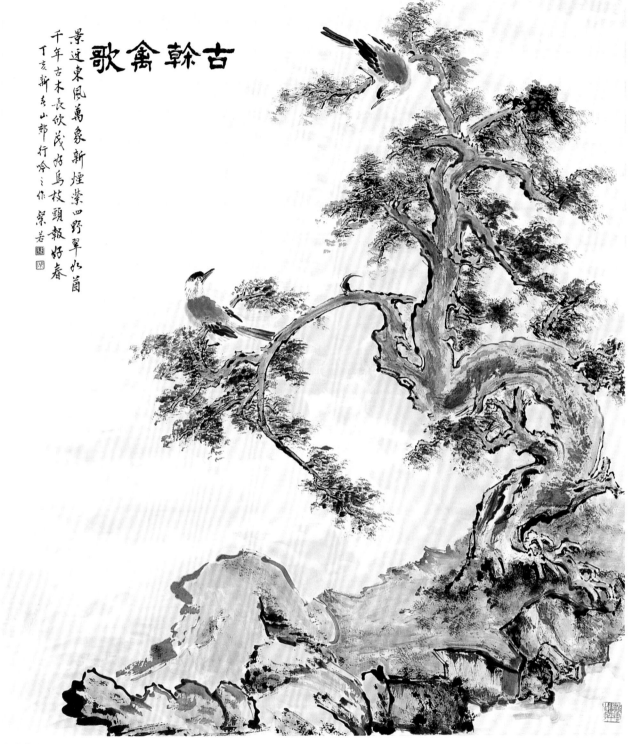

景迈東風萬象新煙縈四野翠如茵
千年古木長欣茂好鳥枝頭報好春

丁亥新春山郡行吟之作 繫若

古幹禽歌

古幹禽歌 / Bird Sing on the old Treetop　　76 × 90 cm

景迈東風萬象新，
煙縈四野翠如茵。
千年古木長欣茂，
好鳥枝頭報好春。

一江飛霧海天濛濃薰沐春光神自遠飄然入醉有無中

春至淡江烟堤漫步得句 丁丑花月林章助

一江飛霧海天濛，漫步長堤逸興濃。薰沐春光神自遠，飄然入醉有無中。

淡海觀濤 紫若居士

狂濤萬頃湧平沙，潔羽群鷗戲水涯。遠嶼揚波鳴岸石，輕風動渚舞蘆花。游鱗逐浪迴磯急，倦鳥穿霞暮日斜。極目海天窮一色，鎧光遙處是漁家。

淡水沐霞之作
Sunglow in Dan-Shui　51 × 134 cm

春至淡江烟堤漫
Spring Mists over the beach in Dan-Shui　33 × 136 cm

秋江澄澈泛浮藍，誰放輕帆襲野嵐。
霄漢綺霞三萬里，遊人吟嘯抱天南。

淡海觀濤
Watching Sea Surge in Dan-Shui
45 × 180 cm

碧海斜暉萬里紅，滄浪渺漫接青空。
逸神如上觀音嶺，物我融通笑傲中。

淡水落霞 / Sunset in Dan-Shui　51 × 180 cm

深坑豆腐味芳綿 老饕聞風
步競先早到盤、香四溢後來排
隊急垂涎

深坑鄉水質清鮮甘甜所製豆腐皆遵古法不加添石膏餘鹹依歷代之鹽滷法純以木炭燃燒增溫精製故柔嫩煮滷略蘊焦味為老饕所喜愛美譽遠傳顧客四湧絡繹於途客滿家、爭先排隊 丙戌歲遊旅專程一試 築若

深坑豆腐味芳綿，老饕聞風步競先。
早到盤盤香四溢，後來排隊急垂涎。

深坑豆腐 / Tofu in Shen-Keng　46 × 134 cm

石屋傍青山，通幽一徑彎。
朝明觀日出，暮秀待雲還。
親鳥增歡樂，聆泉可遣閒。
景清離市遠，展卷別人間。

石　屋／Stone Cottage　　45 × 154 cm

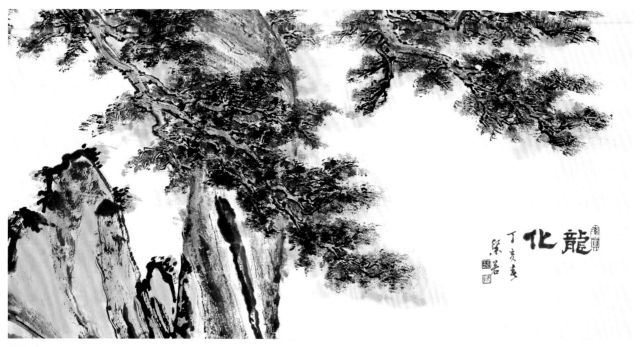

龍化 / Dragonization　　38 × 76 cm

水墨畫

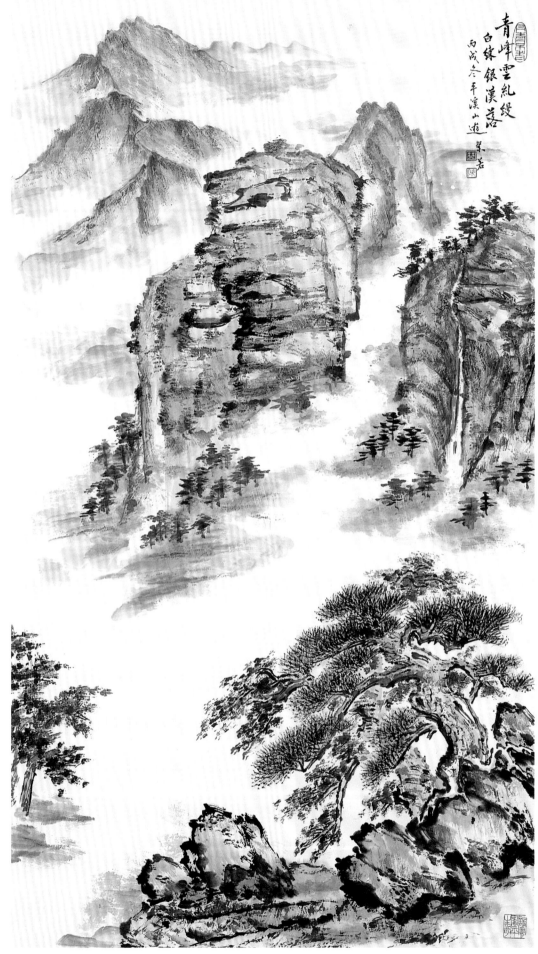

青峰雲糾縵，
白練銀漢落。

青峰嵐翠 / Gree Mountains,Green Mists.　　55 × 96 cm

嘉春到坪林試好茶縈詩趣談咲沐明霞

涼夏日山中坐草堂歡品茗拾句蘊清香

嘉、春到坪林試好茶。
縈詩趣，談笑沐明霞。

春／(Four Season Chant
for Ping-Lin) Spring
21 × 180 cm

涼、夏日山中坐草堂。
歡品茗，拾句蘊清香。

夏／Summer
21 × 180 cm

緣秋上茶鄉咏雅篇邀好月把茗擁嬋娟

聊三五騷朋遠市囂圍爐火煮茗任逍遙

緣、秋上茶鄉詠雅篇。
邀好月，把茗擁嬋娟。

秋／Fall
21 × 180 cm

聊、三五騷朋遠市囂。
圍爐火，煮茗任逍遙。

冬／Winter
21 × 180 cm

濤貨暢全球賴巨艘沖雪浪櫛比望滔滔

台北港興昌志

二零零六年夏月 榮崖居士

濤、貨暢全球賴巨艘。
沖雪浪，櫛比望滔滔。

台北港／Port of Taipei
21 × 180 cm

何浮世莫輕文刹那江山好挹勝賦詩歌

八里鄉清遊得句

二零零六年六月 榮崖

何、浮世莫輕一刹那。
江山好，挹勝賦詩歌。

攬勝／Sightseeing
21 × 180 cm

八里

揚文物千秋史益彰珍古跡璀璨十三行

八里十三行文史志盛

二零零六年夏月絜若

揚、文物千秋史益彰。
珍古跡，璀璨十三行。

十三行／Shih-San-Hang
21 × 180 cm

榮入夜燈光照海明遊左岸漫步享詩情

八里台北港繁榮志左岸夜景璀璨

二零零六年夏月絜若

榮、入夜燈光照海明。
遊左岸，漫步享詩情。

左岸漫步／Strolling on the Left-
Side Bank of Dai-Shui River
21 × 180 cm

八重櫻

數番日煙嵐護大屯櫻爭發毓秀爛山村

三芝鄉踞北蓬瀛之滄浪依大屯七星之峯巒春毓海峽之波瀾秋挹山間之嵐靄晨多景觀陰晴氣象適本鄉人培植八重櫻莫春清淑嬌花爭放美曼邨野人醉花間弓詩可畫 調寄十六字令 綮若

繁、春日煙嵐護太屯。
櫻爭放，毓秀燦山村。

八重櫻／ Oshima Cherry
21 × 180 cm

地瓜

嘉產豐穰譽地瓜香四溢人口蘊清華

蕃薯又名地瓜明萬曆中閩人得之國外瘠土沙礫之地皆可種食之強胃益腸誠健康之佳品三芝鄉地質鬆泛又浮大屯山麓之甘泉所產特佳遠近馳名供不應求試之口齒重韻賦詞志趣之 調寄十六字令 綮若

嘉、農產豐穰譽地瓜。
香四溢，入口蘊清華。

地瓜／ Sweet Potatoes
21 × 180 cm

右

（篆書）吞細嚼生珍快朵頤茭白筍垂韻想三芝

茭白筍又名美人腿三芝鄉有大屯諸峯甘泉之滋潤呼產茭白筍特佳為老饕所鍾產期常見華車奔馳大家爭先嘗鮮適來又雅廣美名四布真佳肴火賦詞志趣字調十六字今紫若

怡，細嚼生珍快朵頤。
茭白筍，垂韻想三芝。

茭白筍／ Water Rice
21 × 180 cm

左

（篆書）場木偶彰仁义教忠生如戲積善必昌隆

木偶戲先民襄音謝神祭典演之敬謝神明且可娛眾三芝李天祿一生奉獻斯業其團六宛然舉揚金馬又揚名至法國璀璨藝術於國際合紀念館成主誠藝史之光榮紫若居士并識

功、木偶彰仁義教忠。
生如戲，積善必昌隆。

李天祿掌中戲／ Tian-Lu Li
The Hand Puooet Show
21 × 180 cm

小園初植八重櫻春到依霏粲玉英萬萼巧粧
花色界飄飄人在畫中行 戊齋小苑新培八重櫻東皇知山人愛花春來
萬萼齊放璀璨書樓粧成花世界日日逍遙徘徊花前誠如人畫融一詩文自逸丁亥春梁岩

小園初植八重櫻，春到依霏粲玉英。
萬萼巧粧花世界，飄飄人在畫中行。
茂齋小苑新培八重櫻，東皇知山人愛花，春來萬萼齊放，璀璨書樓，
粧成花世界，日日逍遙徘徊花前，誠如人畫融一，詩文自逸。

八重櫻／Oshima Cherry　　34 × 134 cm

【一一七】

水墨畫

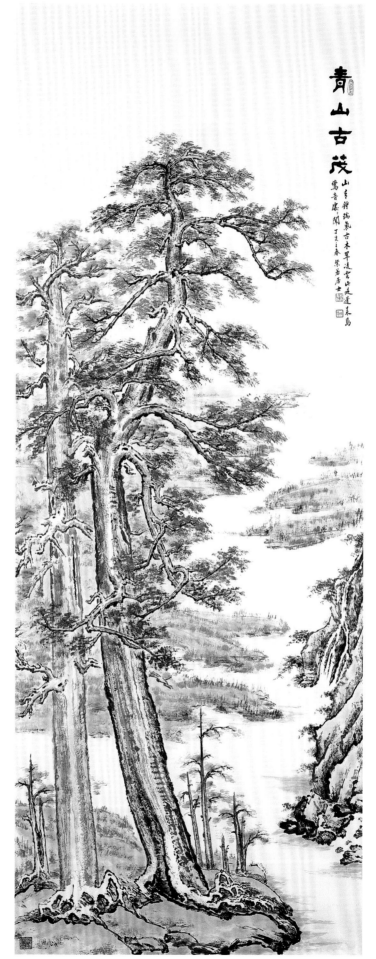

青山古茂 ／ Old Green Trees on the Green Mountain 　90 × 238 cm

山青鍾瑞氣，古木翠凌雲。
此是蓬萊島，鶯音處處聞。

東風清淑暖山家，絳雪縈紛粲玉葩。
好鳥雙雙來報喜，德門欣慶滿流霞。

喜上梅梢／Couple of Happy Birds Play Over A Plum Tree　　90 × 238 cm

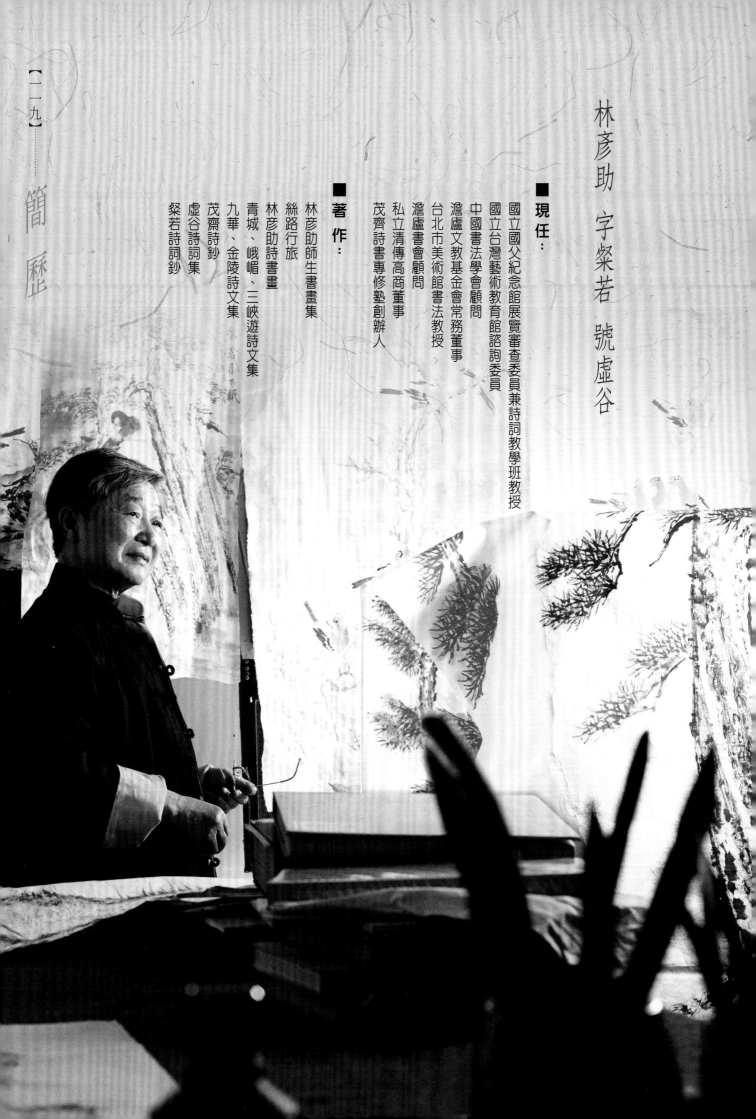

林彦助 字粲若 號虛谷

■現任：

國立國父紀念館展覽審查委員兼詩詞教學班教授

國立台灣藝術教育館諮詢委員

中國書法學會顧問

澹廬文教基金會常務董事

台北市美術館書法教授

澹廬書會顧問

私立清傳高商董事

茂齊詩書專修塾創辦人

■著作：

林彦助師生書畫集

絲路行旅

林彦助詩書畫

青城、峨嵋、三峽遊詩文集

九華、金陵詩文集

茂齋詩鈔

虛谷詩詞集

粲若詩詞鈔

■ 經歷：

一九四○年　生於台北縣

一九五五年　入澹廬 與曹秋圃老師學習詩文、書法。

一九六二年　得日本書藝院 準特選。

一九六七年　得中國書法學會主辦 青年書法展優等
（自茲未再參加書法比賽）

一九六九年　與孫雲生老師學畫。

一九七○年　入客膝齋 與林玉山老師學畫。

一九七一年　入拾閒廬 與姚夢谷老師學詩詞聯語。

一九七三年　入紅並樓 隨李猷老師學詩文。

一九七四年　創立茂齋詩書畫專修塾
向劉宗烈老師、上海徐定戡老師問詞學，
蘇州訪謁國學大師錢仲聯先生。

一九七七年　任教書法於北市士林高商、台北市教育局主辦中
小學教師書法進修班。

一九七八年　任私立清傳高商教員。

一九七九年　任國民大會代表書法進修班教師。

一九八○年　三月受邀於新竹市社教館舉行「林彥助師生書畫
展」。
四月受邀於高雄市社教館舉行「林彥助師生書畫
展」。

一九八一年　任教東吳大學。

一九八五年　受邀任台北市美術館美術教室教師迄今。

一九八六年　作『阿里山賦』。

一九八七年　作『玉山賦、神木賦』。

一九八八年　假國軍文藝中心舉行「林彥助師生書畫展」並印
專輯。

一九九一年　作長城行、『紫禁城賦』。

一九九二年　作『天山賦』、著絲路行旅。

一九九三年　鄱陽湖船上完成『秋泛鄱陽湖』

一九九四年　任澹廬書會總幹事。
得教育部文藝創作獎古典詩類第三名。

一九九六年　任台灣省美展書法評審委員。

一九九七年　任台灣省教育會「全國勤勞節約儲蓄書法競賽」
評審委員。
任「台北市學生美展」書法評審委員。
新竹市竹塹美展評審委員。

一九九八年　任澹廬文教基金會董事。

一九九九年　假國父紀念館德明藝廊舉行「林彥助詩書畫
展」。
受聘任國立國父紀念館審查委員。

二○○○年　代表台灣參加由日本東京市之「第四屆國際書學
研討會」。

二○○一年　任金篆獎書法評審委員。
於茂齋藝苑舉行「林彥助詩書畫展」。
「紐約世界貿易大樓古詩」、「歸農律詩」贈
與該館典藏。

二○○二年　作『青城、峨嵋、三峽遊詩文集』。
受聘任澹廬文教基金會常務董事。
受邀參加赤峰市紅山文化學術研討會並發表論
文。
台灣省「全國書法比賽」評審委員。
作『邀月賦、捫星賦、草原賦』、『遊內蒙隨筆
一集』全部於旅途中完成。
著『遊東歐詩文集』，作『藍色瑙河賦』。

【一一○】

年表

二〇〇三年 應國立國父紀念館之邀，作「中山樓賦」及書作。現由該館典藏。

二〇〇四年 受邀博愛畫廊，舉行「林彥助詩書畫展」。

二〇〇五年 受邀參加「天津企協杯兩岸楹聯詩詞大賽」。得詩聯大賽一等獎。任台灣區出題人及代表團團長。

任桃園市「桃園美展」書法評審委員。

與連勝彥、蔣孟樑、黃金陵、曾安田，假國立中正紀念堂舉行「澹廬五人書法展」。

攀萬級石階上九華山禮佛，完成「九華、金陵詩文集」。

二〇〇六年 任國立台灣藝術教育館諮詢委員。

「宜蘭美展」、「台灣省美展」、經濟部「綜藝展」評審委員。

受邀參加新加坡主辦之國際書法展。

任中國書法學會顧問。

受高雄市文化局之邀舉行「林彥助詩書畫展」。

任中國書法學會「翰墨千秋」評審委員。

二〇〇七年 受邀作「國父紀念館頌」。

應國立國父紀念館之邀，於「中山國家畫廊」舉行「北縣風采──林彥助詩書畫展」。

作「閩江樓賦」。

作「登樓賦」，現為上海市黃浦區收藏。

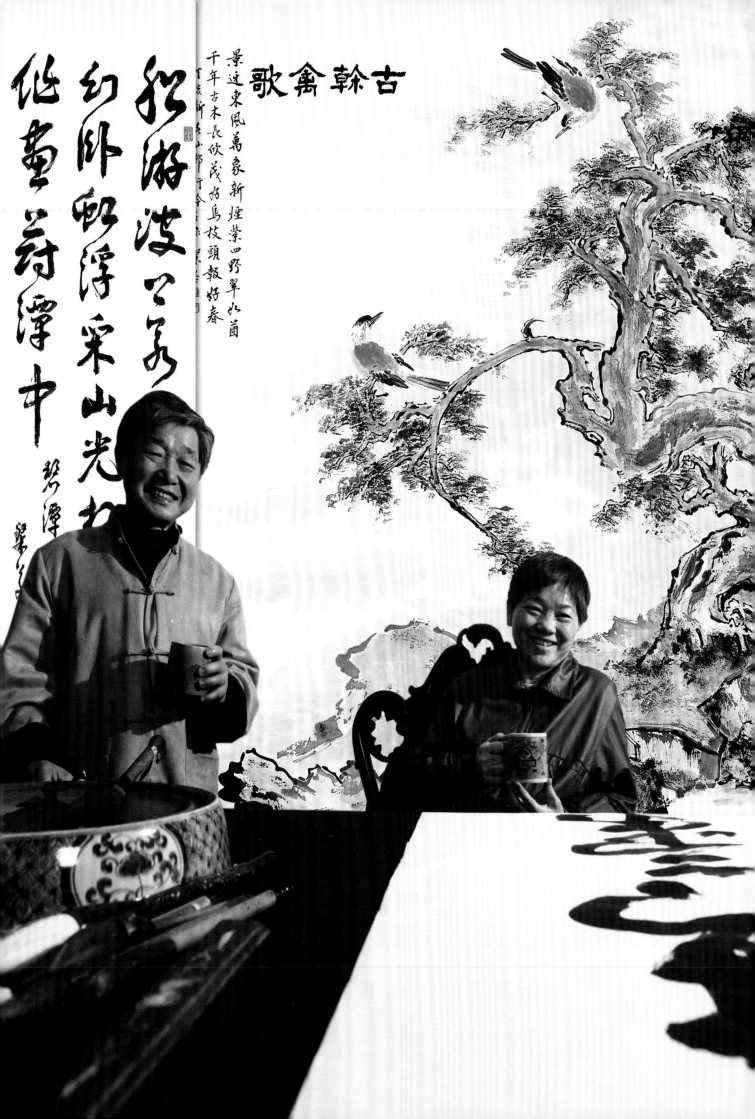

Chronography of Lin, Yen-Chu（林彥助）

Alias : Can - Rou（粲若）, Xu - Gu（虛谷）

1940 Born in Taipei county

1955 As apprentice at Dan-Lu, to learn Chinese Poetry and Calligraphy from Mr. Cao Qiu-pu（曹秋圃老師）

1962 As special qualifier from Nippon Calligraphy Art Institute

1967 As finalist at the Youth Calligraphy Exhibition, held by Taiwan Chinese Calligraphy Society

1969 Start learning painting from Mr. Sun Sheng（孫雲生老師）

1970 As apprentice at Ke-xi Zhai（客膝齋），learn painting from Mr. Lin Yu-Shan（林玉山老師）

1971 As apprentice at Shi-xian Lu（拾閒廬），learn Chinese poetry and distich from Mr. Yao Meng-Ku（姚夢谷老師）

1973 As apprentice at Hong-bing Lo（紅並樓），learn Chinese poetry and composition from Mr. Li You（李猷老師）

1974 - Mao-zhai Cultural Institute of Chinese Poetry, Calligraphy, and Painting established.
 - Visit Mr. Liu Zong-Lie（劉宗烈老師）and Mr. Xu Ding-kan（徐定戡老師）in Shanghai for Chinese Ci.（詞學）
 - Visit Mr. Qian Chong-Lian（錢仲聯老師）, master of Chinese Culture, in Suzhou.

1977 - Teach Chinese calligraphy at Shilin High School of Commerce in Taipei
 - Teach calligraphy class for elementary and high school teachers, which was hosted by Dept. of Education of Taipei City Government.

1978 Invited as teacher at Private Qing-chuan High School of Commerce.

1979 Invited to teach calligraphy class at National Assembly

1980 - invited to have exhibition of Chinese Calligraphy and Painting of Yen-chu Lin and his apprentices in Cultural Center of Xin-zhu City in March
 - invited to have exhibition of Chinese Calligraphy and Painting of Yen-chu Lin and his apprentices in Cultural Center of Kaohsiung City in April

1981 invited as teacher at Suchou University（東吳大學）

1985 invited as teacher for General Arts Class at Taipei Fine Arts Museum ever since then

1986 Fu of Alishan（阿里山賦）completed

1987 Fu of Yushan（玉山賦）and Fu of Divine Tree（神木賦）completed

1988 Exhibition of Chinese Calligraphy and Painting of Yen-chu Lin and his apprentices held at Armed Forces Cultural Center（國軍文藝中心）; Work collections album published.

1991 Ancient poem of Great Walls（長城行）and Fu of Forbidden City（紫禁城賦）completed

1992 - Fu of Tien-shan（天山賦）completed
 - Work collection of Silk Road published

1993 "Boating on Bo-yang Lake in Autumn" （秋泛鄱陽湖） completed on the boat while traveling on Bo-yang Lake

1994 - Became Chief Executive of Dan-lu Chinese Calligraphy Society

 - Won 3rd Prize in Classic Poem category, Literature and Arts Innovation Award, Ministry of Education

1996 Invited as member of Judge Board of Taiwan Fine Arts Exhibition by Taiwan Provincial Government

1997 - Invited as member of Judge Board of Taipei Student Fine Arts Exhibition

 - Invited as member of Judge Board of Hsin-Chu Fine Arts Exhibition By Hsin-Chu City Government

1998 Board director, Dan-Lu Cultural Foundation

1999 - Yen-chu Lin Arts Exhibition of Chinese Poems, Calligraphy, and Paintings at De-ming Gallery at National Dr. Sun Yet-sen Memorial Hall

 - Invited as member of Judge Board of National Dr. Sun Yet-sen Memorial Hall

 - "On the top of World Trade Center, Ancient Chinese Poem" （登紐約世界貿易大樓，古詩） and "Back to Husbandry, Lu format" （歸農，律詩） were collected by National Dr. Sun Yet-sen Memorial Hall

2000 - Representing Taiwan to attend "4th International Calligraphy Symposium" in Tokyo, Japan

 - Invited as member of Judge Board of National Calligraphy Competition by Taiwan Provincial Government

2001 - Invited as member of Judge Board of National Golden Zhuan Award

 - Hold Yen-chu Lin Arts Exhibition of Chinese Poems, Calligraphy and Paintings at Mao-zhai （茂齋） Gallery

 - "Collection of Art Works for Chin-cheng （青城）, E-mei （峨嵋）, and San-xia （三峽） " completed

2002 - Executive director, Dan-lu Cultural Foundation

 - "Inviting the Moon, Fu" （邀月賦）, "Touching the Stars, Fu" （捫星賦）, "Grassland of Mongolia, Fu" （草原賦） completed during the trip

2003 - Invited by National Dr. Sun Yet-sen Memorial Hall to create "Chung-shan Hall, Fu" （中山樓賦） and the book. Collected by National Dr. Sun Yet-sen Memorial Hall

 - Create "On the Top of Jin-Mao Tower in Shanghai, Fu" （登樓賦）, collected by Shanghai City Government

 - "Travel to East Europe" （遊東歐詩文集） completed

 - "The Green Green Danube, Fu" （藍色多瑙河，賦） completed

2004 Invited by Philanthropy Gallery（博愛畫廊）to hold Yen-chu Lin Arts Exhibition of Chinese Poems, Calligraphy and Paintings

2005 - Invited to Tien-Jin Enterprise Association Award, representing Taiwan and won 1st prize in Pair-rhyme Poetry section

 - Invited as member of Judge Board of Tao-yuan Fine Arts Exhibition by Tao-yuan City Government

 - Hold "5 Seniors at Dan-Lu"（澹廬五人展）Calligraphy and Painting Exhibition at CKS Memorial Hall

 - "Collections of Art Works for Jiu-Hua（九華）and Jin-ling（金陵）" completed

 - "Min-Jiang Lo, Fu"（閩江樓賦）completed

2006 - Member of Advisory Board, National Taiwan Arts Education Center（國立台灣藝術教育館）

 - Member of Judge Board, Yi-lan Fine Arts Exhibition

 - Invited to attend International Calligraphy Show in Singapore as Taiwan representative

 - Advisor, Chinese Calligraphy Society

 - Invited to hold Yen-chu Lin Arts Exhibition of Chinese Poems, Calligraphy and Paintings by Bureau of Cultural Affairs, Kaohsiung City Government

2007 Member of Judge Board of Calligraphy Forever Exhibition（翰墨千秋）by Chinese Calligraphy Society

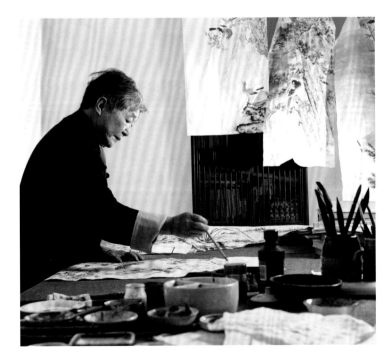

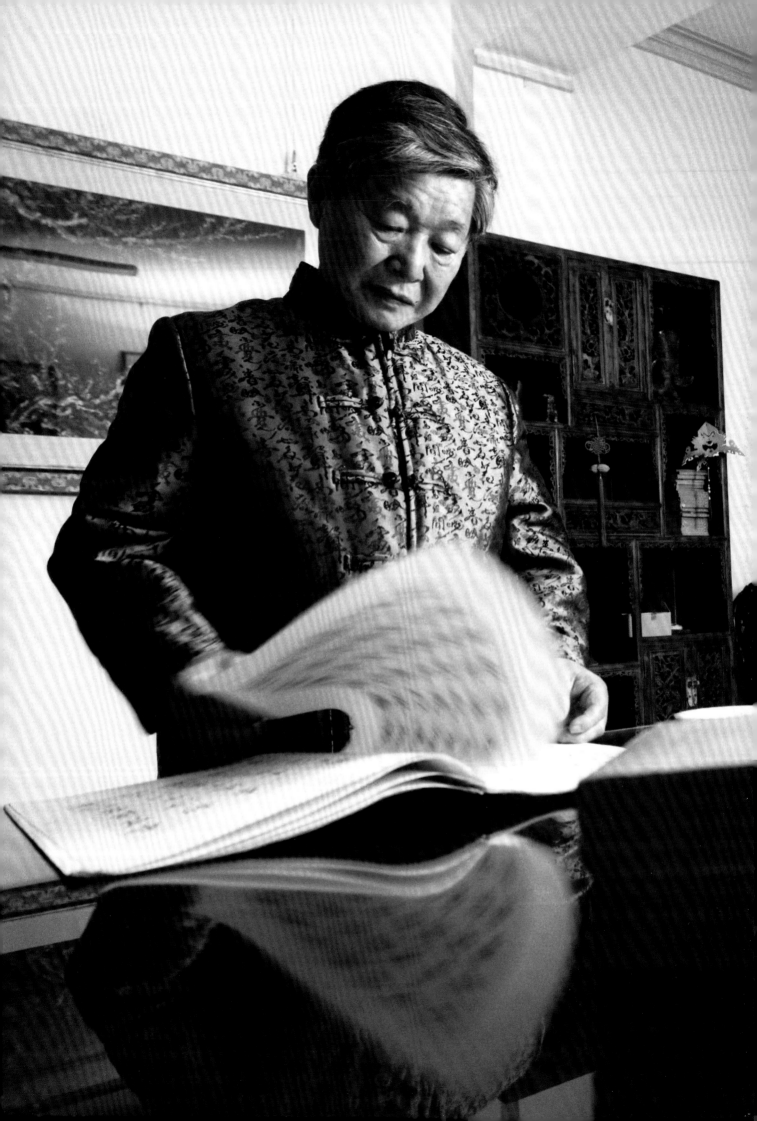

國家圖書館出版品預行編目資料

北縣風采 — 林彥助詩書畫集
Culture & Scenery of Taipei County
— Chinese Poetry, Paintings and Calligraphy of Yen-Chu Lin
林彥助 作，-- 初版，-- 臺北市：國父紀念館，2007〔民 96〕
128 面： 21 公分 × 29.7 公分

ISBN 978-986-00-9643-9（平裝）

1. 書畫——作品集

941.5 96008470

北縣風采
林彥助詩書畫集

Culture & Scenery of Taipei County
— Chinese Poetry, Paintings and Calligraphy of Yen-Chu Lin

作　　者：林彥助
發 行 人：鄭乃文
出 版 者：國立國父紀念館
地　　址：台北市仁愛路 4 段 505 號
電　　話：(02) 2758-8008
網　　址：http://www.yatsen.gov.tw
出版日期：2007 年 5 月 初版
定　　價：精裝本／新台幣陸佰元整

攝　　影：文正攝影工作室
美編設計：大綠印刷設計有限公司
印　　製：東海印刷事業股份有限公司

展 售 處：
1. 有限責任國立國父紀念館員工消費合作社
　 110 台北市信義區仁愛路 4 段 505 號
　 劃撥帳號： 01082158
　 電話：(02) 2758-8008 轉 635
2. 五南文化廣場
　 400 台中市中山路 6 號
3. 國家書坊台視總店
　 105 台北市八德路 3 段 10 號

I S B N　978-986-00-9643-9（精裝）
G P N　1009601178

ISBN 986-00-9643-0

9 789860 096439

精裝本